高等教育"十一五"全国规划教材

中国高等院校艺术设计专业系列教材

走近壁画·壁画创作与设计

徐志坚 编著

人民美术出版社

福建美术出版社

图书在版编目（CIP）数据

走进壁画：壁画创作与设计／徐志坚编著.——福州：福
建美术出版社，2008.11
高等教育"十一五"全国规划教材
ISBN 978-7-5393-2025-0

Ⅰ.走...　Ⅱ.徐...　Ⅲ.壁画－技法（美术）－高等学校－
教材　Ⅳ.J218.6

中国版本图书馆CIP数据核字（2008）第165086号

走进壁画：壁画创作与设计

编　　著：徐志坚
出　　版：福建美术出版社
地　　址：福州市东水路76号
邮　　编：350001
印　　刷：福州德安彩色印刷有限公司
开　　本：889×1194mm　1/16
印　　张：6.5
版　　次：2008年11月第2版第1次印刷
印　　数：0001-2000
书　　号：ISBN 978-7-5393-2025-0
定　　价：42.00元

前　言

　　壁画，镌刻着人类生存斗争和社会生活的宏伟历史，是人类社会文明进程的纪念碑。从史前岩画、墙画、墓画、室内壁画到与建筑、环境一体的现代壁画，都反映了人类不同社会文化思想和不同时代的精神和风貌。特别是现代壁画，强调壁画艺术的社会功能和审美功能，壁画艺术与建筑结合，融入环境，改善环境，与人的生存空间密切相关，因此，壁画是当代环境艺术主要表现形式之一。

　　在探索壁画艺术创作中，创作者的"设计"意识是至关重要的。本书围z绕这一重点具体阐述了壁画的表现形式、壁画的构成方式以及壁画设计的基本步骤。"设计"和"创作"的区别在于前者更注重"适应性"。它不仅需要创意，更是一种有针对性目标的求解活动。设计是从"现存事实转向未来可能的一种想象跃迁"（佩奇《给人用的建筑》），是"在特定情形下，向真正的总体需要提供的最佳解答"（玛切特《创造性工作中的思维控制》），是界于艺术与科学之间，它成为设计者观察世界并使世界结构化的一种方法。

　　壁画，是一项委托性的创作活动，一个公众化的社区项目，难以避开种种限制，种种非艺术的因素常常直接影响着壁画的艺术创作。如场地的限制、主题的预定、委托人的审美趣味、社区公众的接受层次、壁画创作的材料与造价的限制等等。在这有限的个性空间内，还有因材料本身引起的使用工具及技法等方面的问题。正是这种种限制，促使艺术家的创作思维越发活跃，越能拓展创作的思维空间，从而迎来一种被激发的高扬状态。没有限制，就没有创作。

　　本书最突出的特点，就是注重壁画的"创作"，注重创作过程的训练，避免了同类书籍中只重制作不重设计的倾向，或者说纠正了"制作可教，创作不可教"的流行看法。本书并没有忽视制作，而是将培养学生创造性思维能力贯穿到壁画创作的每一环节。

　　授人以鱼，不若授之以渔。创作思维的方法和材料工具的制作手法同样重要，甚至更为重要。但是，"创作"的确不好教，美术创作不是模式化的生产，它所提供的只是个体的感性经验。在价值观上，它否定重复

性的劳动，无需证实也无法证实创作者的心理幻象之真理性（即必然性）。那么，面对一个个成功的艺术作品，那些成为本书赏析图例的作品，是否真的没有内在的规律可言？难道真的没有创作的"通则"存在？不，作者就要回答这些问题。

该书原为福建师大美术学院壁画专业方向课程所用教材，经作者重新整理修订，作为美术专业院校的教材参考书出版，让更多的学子、专家学者关心并参与壁画学科的建设。亦可供自学者或业余爱好者学习参考。作者长期在高校美术专业从事装饰画、壁画教学，对"壁画"一科有着丰富的理论知识，并且从事过多项壁画创作实践。该书的出版具有较高的实用参考价值和理论指导意义。

福建美术出版社

目 录

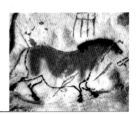

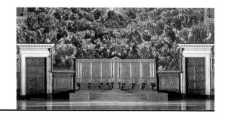

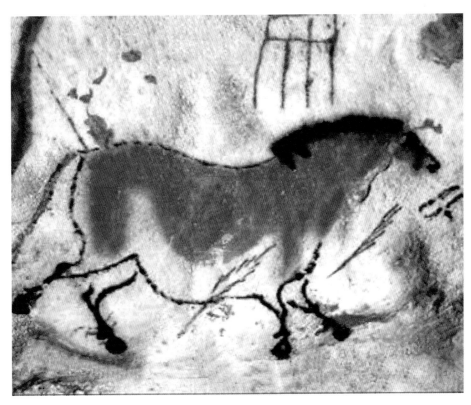

《第二只中国马》　法国拉斯科岩洞壁画

第一章　壁画概述

　　壁画的历史源远流长，早在旧石器时代，石窟壁画就记载了人类早期的活动，可以说是绘画艺术的先驱。在文明史的长河中，历代艺术家们留下了大量弥足珍贵的壁画精品，时至今日，随着文明的发展，科技的进步和各种新观念的产生，人们对壁画艺术有了全新的认识，壁画也迎来了它历史上更为丰富多彩的一页。

一　壁画的基本概念与任务

　　壁画，在《中国美术辞典》中的定义是：壁画是绘画的一种，指绘制在土砖木石等各种质料壁面上的图画。在《西洋美术辞典》中，则定义为各种壁面装饰的统称。随着时代的演进、技术的提高和材料的不断更新，壁画的概念已从形式内涵上的"平面绘画"定义，延伸到包括非绘画性的木、石、铜等材料构成的具有立体特征的壁面上的浮雕。但是，不论平面或是立体，绘画或是制作，壁画与"壁"是不可分割的。正如宣纸是中国画的载体，画布是油画的载体一样，壁面是壁画的载体，是其最基本的物质基础。而载体并不是纯然被动的，它还将产生反作用，对壁画的内容与形式都产生直接的影响。

　　"壁"的含义，通常指建筑体的墙壁和性质上或形态上有立面概念的实体。如柱壁、岩壁、岸壁等。从壁画的意义上，"壁"还泛指所有人为或自然空间的面体，乃至天花、檐、梁、门窗、地面等亦可含括其中。

最初的壁是天然形成的，后来逐渐有了人为的建筑，人们借助墙壁挡风遮雨，在自然空间中围合起人类己有的空间，从而改善生存条件及生活品质，产生安全感与独立性。但人类的文明好比一柄双刃剑，壁在遮挡天敌侵害的同时也遮挡了视线，隔离了自然，从而带来了束缚。因此，居住在四壁围合空间中的人类，便需要借助艺术改变单一沉闷的气氛，拓展视觉与心灵的空间，同时也增强文化气息，带来美的享受。

相对于早期或传统壁画，近现代壁画已在各方面都发生了深刻的变化，观念日益更新，技术日益进步，材质日益丰富，使壁画的表现形式与手法都发生了翻天覆地的变化。但归根到底，它的使命与内涵并没有发生根本性的改变。壁画总是依附于特定环境空间

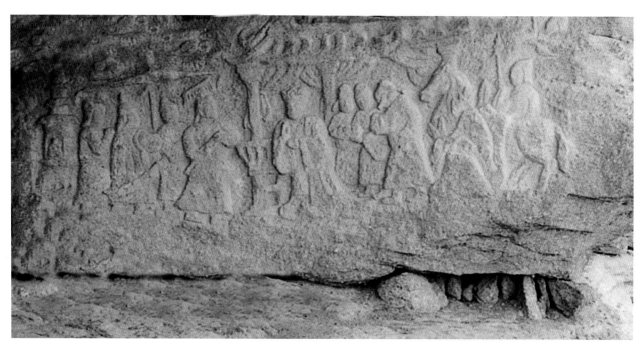

《活佛求雨济民》（上）　　《闽王迎见扣冰活佛》（下）　　石窟　浮雕壁画　　徐志坚

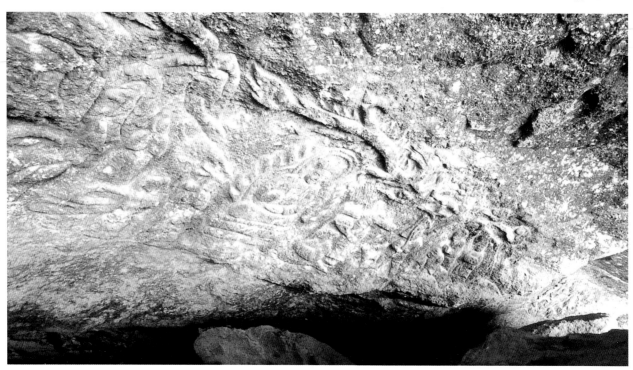

的特定壁体，总是利用自然或人为的环境空间进行一种创造性的设想和规划，通过制作，将人们的主观愿望和艺术才能寄寓其中。计划构思的完成，视觉语言的传达方式，计划与传达方式的实施等，是壁画创作过程的核心内容。

壁画的设计并非壁面与绘画的简单相加，它是整体环境设计的延续，必然受到环境的制约与影响。如果把一个空间比作一个"场"的话，独立绘画作品的价值和功能存在于某一既定时间段落中，具有可替换和移动的特征，因而成为"场"的附属物；而壁画则在图式设计和空间分割过程中注定了它和"场"的同一性，即壁画本身和建筑空间一并构成

了"场"。正是在这个"场"中，形成了人类早期的平面艺术如地画、岩画、墙画等，并孕育了独幅绘画的诞生。壁画是为某一特定环境中的特定位置构思和制作的，壁面置于环境与建筑的空间中，与空间有机地融合在一起，壁画的载体是"壁"，随着环境中"壁"体形态的多样，壁画幅面也因此千变万化。有单一的幅面、转折的幅面、环绕的幅面、向天花、檐梁、地面延伸的幅面以及由于壁体的特异形态或附着物因素造成的各种异形幅面等等。故而壁画有它独特的视觉语言规范，那就是顺应环境变化，在形态构成上寻找与其相融合的契机。同时，由于视线的移动或位置的转变，壁画效果会随之改

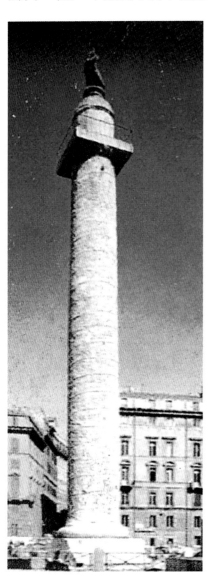

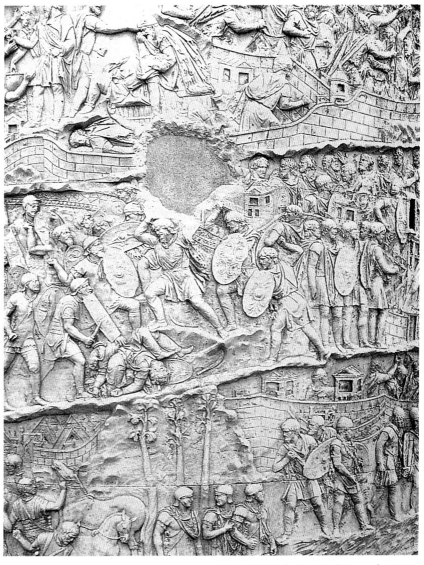

图拉真纪念柱　柱壁浮雕壁画　　　　　　　　　　　　　　　　　　图拉真纪念柱（局部）　古罗马

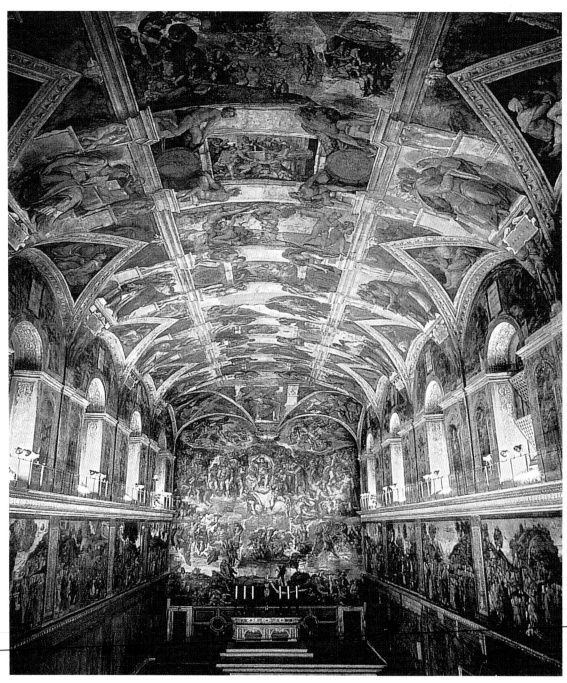

《创世纪·最后的审判》 西斯廷教堂天顶壁画 米开朗基罗

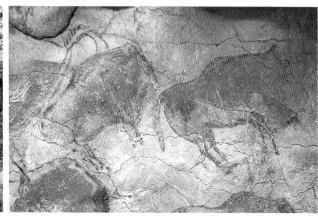

《大牡牛》 法国拉斯科洞穴岩画　　《欧洲野牛》 西班牙阿尔塔米拉洞穴岩画

变，特定环境中，有时微妙的光线或角度的变更，也能给观者以新的感受与体验。设计者还应针对这一特点，因势利导地运用相应的表现方式，赢得观者的视线，获得理想的效果。

处于环境中的壁画不是孤立存在的，其周围的景物、建筑的形式、风格会对壁画产生影响，壁画应当认识到这种制约、使自己与周围环境形成一个和谐的统一体。需要强调，壁画设计作为现代设计大家族中的一员，由于现代社会各学科、门类的交叉融合，日益要求艺术家走出原有的设计模式，以更为积极的态度，完善知识结构，拓展环境设计中的相关知识，如景观设计、装饰设计等，同时将壁画单一大面积平面敷设的功能，拓展到整体环境构成中去。

二 壁画艺术的风格与演变

在漫长的文明进程中，壁画早在旧石器时代就出现在石窟洞壁之上，如1940年发现的法国多尔多涅拉斯科洞穴岩画《大牡牛》、西班牙阿尔塔米拉洞穴岩画《欧洲野牛》，此时的壁画风格以自然主义为特征。热尔曼·巴赞在《艺术史》中指出：旧石器时代的祖先在描绘或雕刻大自然的形态时，并无制作"艺术作品"的意图，倒有如此想法：保证猎物的丰富，诱使猎物跌入陷阱，或可用猎物的气力达到某种目的。四大文明古国之一的中国，壁画有着悠久的历史，春秋战国或更早的周代，即产生了壁画。"东汉王充《论衡·订鬼》云：黄帝时'门户画神荼、郁垒与虎'；《周礼》云：'师氏居虎门之左司王朝'。迨后各代壁画形迹，履见不鲜"。（引自《中国美术词典》）壁画制作者多为官府画师和民间画工，魏晋到唐代有不少名家参与壁画绘制。由于中国传统建筑大都是砖木结构，室中壁画流传至今的极少。所遗留的多为墓室或洞窟壁画。

汉代盛行厚葬，河北、山西、内蒙古、河南各地汉墓均发现墓室壁画。东汉末年，随着佛教入传，促进了宗教壁画的发展，魏晋南北朝时期佛教美术和壁画便迅速兴盛起来，如最具代表性的甘肃敦煌莫高窟壁画，自公元四世纪至十五世纪间历代均有建造。唐代时，佛教壁画达到高峰：从宫廷壁画、寺观壁画到墓室壁画大量流行，历史人物、佛道经变及现实生活场景等都成为壁画的题材。风格也走向多样化，中原本土风格与来自印度或西域的风格都受到推崇，呈现出一派繁荣景象。阎立本、尉迟乙僧、吴道子、杨延光等成为开一代先风的大师，其影响长达千年。宋元时期，由于道教的复兴，以道教为主流的宗教壁画随之盛行，如山西永济的永乐宫壁画便是这一时期宗教壁画的杰出代表之一。明清以降，手工业商品经济的发展，使壁画更为普及，官宦商贾之家的祠堂、府邸、庭院常常用壁画装饰。与高度文人化的独幅绘画不同的是，大部分的壁画仍然沿袭了唐代以来的宗教主题，甚至绘画风格也明显的继承了延续千年的传统。北京附近的法海寺中大量的佛教壁画集中呈现了这一特征。

在世界范围中考察，公元前5世纪，正值盛世的希腊在政治、经济、文化上都达到高峰，壁画艺术也大放光彩。它继承了古埃及壁画的样式，又融入其特有的几何化艺术形式，物象的造型更加真实生动，同时强化了壁画的功能及其与建筑物的组合关系。古罗马帝国时期的壁画，在其雄厚的财力驱使下，以各种艺术方式装点着庞大豪华的城市，并常常用来装饰户外的墙面，以美化生活环境，渲染城市气派，可见壁画艺术在当时的地位和盛况。

文艺复兴时期，随着欧洲宗教改革浪潮的此起彼伏，对宗教教义的新的诠释和古希腊、罗马文化的复兴成为人文主义的两大精神支柱。作为当时艺术和文化中心的意大利，

上《东汉出行图》　墓室壁画局部　　下《西汉打鬼图墓室壁画》　（打鬼仪式前的准备）

人文主义思想通过大量的壁画作品大放异彩。宗教、历史或神话故事虽仍然是壁画的主要题材，但传达出的却是对崇高的、悲壮的人性的热忱。在乔托的《哀悼基督》、波提切利的《维纳斯的诞生》、达·芬奇的《最后的晚餐》、米开朗基罗的《最后的审判》等大师的壁画作品中，无不闪耀着人性的光辉。尤其是拉斐尔的《雅典学院》，通过对希腊历史中的著名的哲学大师柏拉图和亚里斯多德等人物的现实化描绘，将文艺复兴时期的人文思想集中表现出来，在这幅壁画中，我们甚至可以发现达·芬奇、米开朗基罗和作者自己的形象。

18世纪到19世纪前期，以法国为中心的西方社会中流行的奢华生活观念，造就了形式上趋向装饰的壁画创作，大量以宫廷壁画为代表的创作一改前代壁画创作中以宗教或神话为主题的观念。这种装饰性主题，在19世纪中晚期开始滥觞的"新艺术"运动中得以延续，成为20世纪的装饰性壁画设计主流

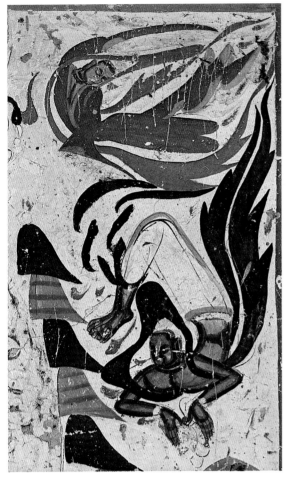
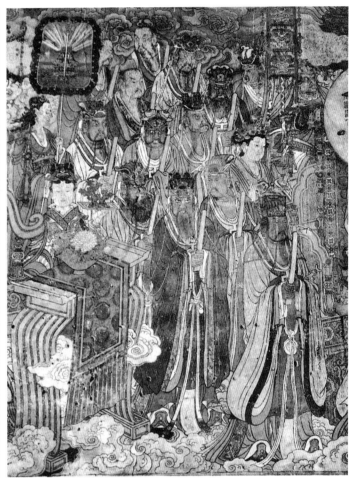

南壁飞天二身　敦煌壁画　（西魏　第249窟）　　诸天神众　永乐宫壁画　三清殿西壁

的前驱。进入20世纪，新材料的运用、新技术的开发迅猛发展，建筑的建设周期大大缩短，大量的新建筑在城市化进程中日趋成为城市的主体。从30年代开始，结构简洁和功能至上的现代主义建筑将城市的外观和内部形象统一在冷漠单调的几何形态中，因此，大量的壁画在人性的驱使下应运而生，在满足早期壁画的纪念、启示等主要功能的基础上，壁画呈现出更加丰富的功能形态。最为明显的是，装饰功能得以前所未有的提高，成为为城市空间营造人性氛围的重要手段。

纵观东西方的艺术历程，我们不难发现一条壁画演进的脉络：伴随着风云变幻的现代艺术运动，尤其是现代艺术史中占主导地位的绘画、建筑等艺术形式的风格演变，壁画的风格展现出崭新的风貌。壁画艺术风格的演变经由受时代、地域局限的风格模式，逐渐向着更为多元化、人性化的方向发展。壁画作为艺术，在文明演进大潮中，不可避免地受到特定时代与人文的影响。古典主义的壁画与现代主义的壁画，其中的差异正由于烙下了时代的印记。在壁画中，我们可以看到不同时代的政治、经济、思想、技术的变迁。一幅幅壁画的组接，也构成了一幅历史的长卷。从农业时代到工业时代再到信息时代，人文思想产生了翻天覆地的变化，壁画也随之迎来新的创造机遇。从亚洲文明、欧洲文明到非洲、美洲的文明，人文因素展现出迥然不同的风貌，壁画也必将焕发出各自不同的异彩。壁画艺术由传统的形式较为单一、地域性浓厚，发展到当代的多元化——既提倡民族化又重视国际化，这些进步都留下了当代

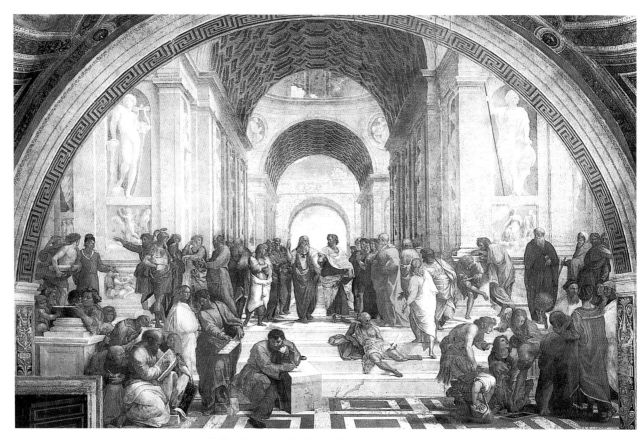

《雅典学院》 梵蒂冈教堂壁画 拉斐尔

《金凤凰起飞》 美国洛杉矶 实地制作 肖惠祥

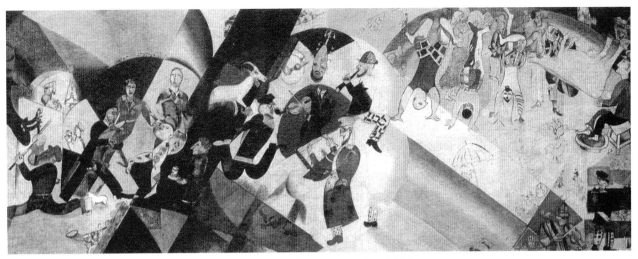

《犹太剧院》 夏加尔 1920

人文的深刻烙印。而任何历史中的事物，总在某种程度上反作用于历史。壁画也不例外，作为艺术，它具有相对的独立性，在历史中发挥了独特的作用：记载着文明，传播着文化，促进着社会的进步。社会、历史与壁画，将在互动关系中并步前进。

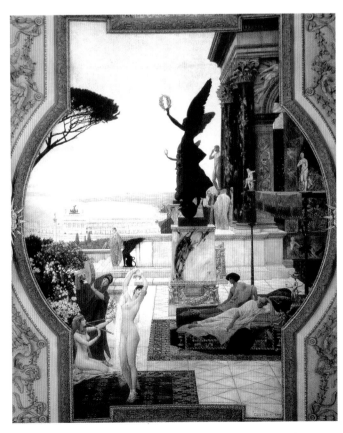

《达奥米娜的剧场》维也纳布尔克剧院天井画
1886-1888 克里姆特

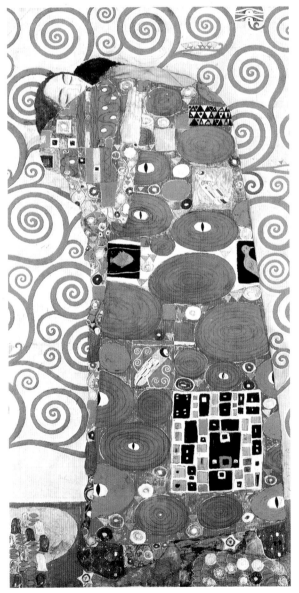

《满足》 布鲁塞尔斯特克莱宫壁画
1905-1909 克里姆特

第二章 壁画的功能

不同的历史阶段，不同的社会形态，不同的活动空间和不同的思维目的，使壁画呈现出不同的功能。作为巫术行为的场景或对象是早期壁画的基本功能，如古埃及金字塔中的壁画和南美玛雅人祭坛中的壁画；而宗教功能则至少贯穿于公元前500年到公元1600年前后，可以说，宗教性成为人类进入现代文明前壁画功能的主调，这和人类文明的整体进程直接相关。随着宗教权威的解体和现代文明在人类世界全面登陆，壁画冲破了功能的相对单一性，获得全方位的拓展，开始多方面表现和传达人类情感、思维或某种需要，形成现代壁画功能的多样性。由于壁画内容、场所、环境等因素的差异，其功能上承载着迥然不同的使命。一幅壁画在视觉传达过程中，往往交叉并存着多种功能，但通常以某种主要倾向显示其突出特征，我们就这一倾向特征归纳以下几种较突出的功能属性。

一 纪念性

纪念性壁画的目的是纪念某历史事件或风云人物，它有明确的主题，确定的内容，通过壁画的艺术形式得以表现。纪念性壁画置于特定的公共场所，从特定的角度为公众提供一种具有明确价值判断倾向的展示，起

《把我们的血肉筑成我们新的长城》　　中国人民抗日战争纪念馆　段海康等

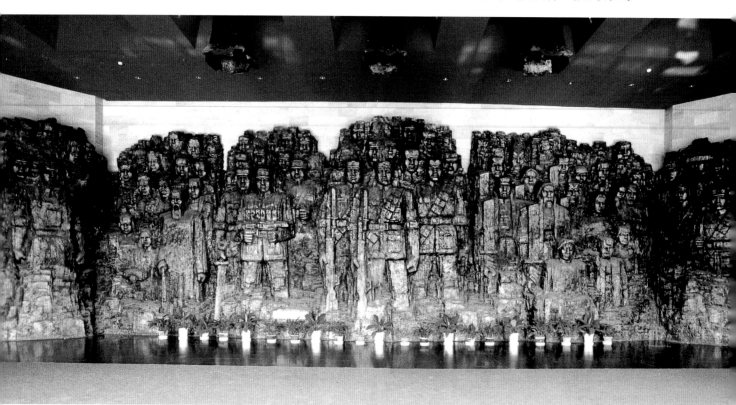

着纪念历史、缅怀先贤、崇尚真理的作用。

中国人民抗日战争纪念馆序厅的正面浮雕题为《把我们的血肉筑成我们新的长城》，以一组组战士与群众构成一幅恢宏的人物群像，体现了中国人民万众一心抗击日本侵略者的决心，以纪念抗日战争胜利的历史伟绩。

二　宣传性（广告性）

宣传性壁画是通过壁画的形式强化特定的空间机能，并赋予特定的主题和艺术形象产生对视觉的冲击，增强所描绘内容的感染力，从而产生宣传效应。宣传性壁画有公益性与商业性两大类，前者的目的在于政策条例的推广、公益活动的号召；后者在于推销商品、宣传企业文化等。此类壁画具有宣传鼓动和交流思想的作用（如街头壁画），多处于人流量较大的公共场所。

《拼搏》是上海体育馆的壁画，画面的主体是四组进行各种球类活动的运动员。他们健康向上，充满活力，斗志昂扬的精神风貌，给人们以激励和鼓舞。画面正中还以两位少女放飞一群白鸽点明题旨，整幅壁画的构成、色彩、造型都富于视觉冲击力。从而宣传了不畏艰苦、奋力拼搏的体育精神。这可以说是没有商业意图的宣传性壁画。而《拉玛牌黄油的广告》则纯粹是商业广告壁画，它覆盖了整幅建筑的两侧外墙，以巨大的画幅、强烈的色彩、集中的形象刺激视觉神经，给人深刻的印象，营造出热情的气氛，从而达到了推销商品的目的。

三　启示性

壁画内容多表现具有一定寓意的故事、神话、传说，或体现道德理想、美好人生以及生活中具有一定教益的题材。通过壁画的艺术表现，陶冶人们的情操，给人以某种知识、启迪和感化，体现壁画的启示性功能。

《拼搏》　上海体育馆壁画　俞晓夫　邵隆海

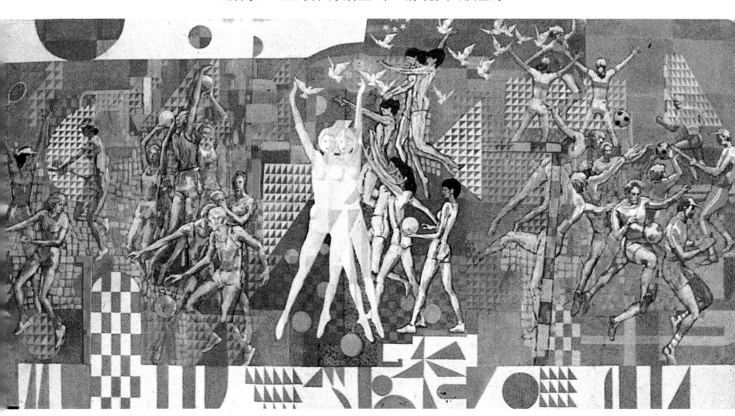

画面通过德、智、体、美象征性图像的传达，缀以阳光、星辰、花卉、飞鸟等图饰，揭示学习与成长的内涵和真谛，寄寓了勤学奋进、全面发展的殷切希望，典型化的视觉展示，给人以行为与规范导向，从而起到启示、教化的作用。再如《宝藏——丰富的资源》，画面以散点式的构成将视觉空间铺展，其中，象征滋养着中华大地的母亲河——长江、黄河贯穿整个画面，表现各民族人民在这块广袤而肥沃的土地上劳作生息，探索自然，珍惜自然，享用自然给予的厚赐，揭示了中华民族赖以生存的自然资源的丰富和宝贵，从而激起人们对祖国富饶河山的热爱之情。

四 装饰性

以某种文化思想、艺术形象展现在特定的空间，它点缀美化环境，起到呼应和改善空间的作用。根据空间要求的不同，或者以艺术形象提升环境的文化品味和氛围，或者对空间环境进行形式美的补充或改善。如风景画或以纯装饰性的线条、色彩、造型构成某种形象，这种形象有其总体构想与特定内涵，溶入环境并与实地环境相互烘托，从而美化和转化环境。装饰性表现手法能从协调或弥补建筑环境的角度来装饰空间，同时也达到美化视觉的目的。如列宁格勒金鹿饭店

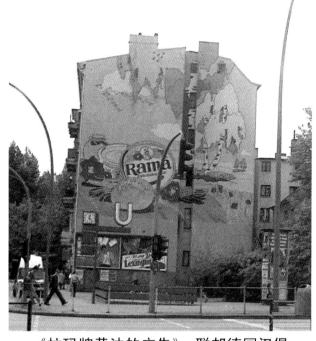

《拉玛牌黄油的广告》 联邦德国汉堡

室内装饰玻璃画，以抽象的几何体拼嵌而成，色彩鲜艳，对比强烈，从而活跃了视觉神经，对环境的单一、幽暗起弥补作用。它纯粹是对空间进行形式美的补充完善，具有强烈的装饰效果。此外，可使用抽象形态的壁画对环境的缺陷进行弥补，或者还可以对不良环境加以掩饰、美化。如临时围墙、围棚等，以壁画装饰、遮掩，就可化粗陋为美观，使整个视觉环境得到改善。

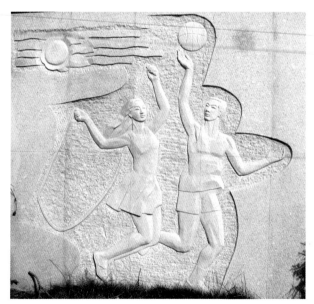

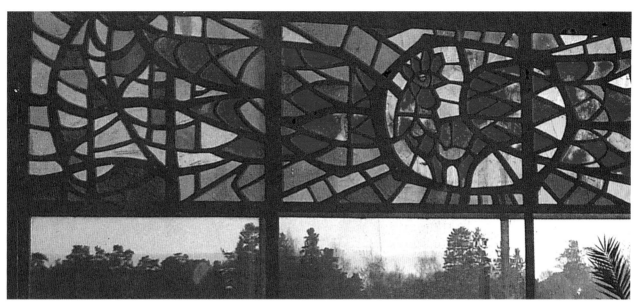

列宁格勒金鹿饭店室内玻璃画

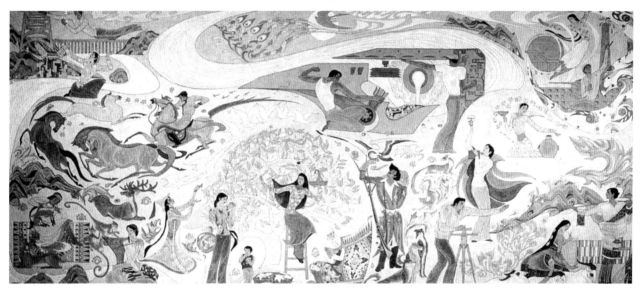

上《宝藏--丰富的资源》 丙烯壁画 李坦克 下《青春颂》花岗岩浮雕壁画 徐志坚

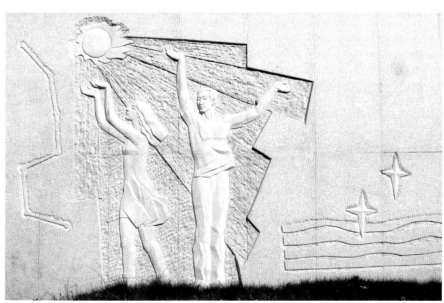

五　标识性（外墙体）

通过壁画内容主题及表现形式，对特定场所的机能作意识上的提示，起到辨识、诱导的作用，如教堂的镶嵌画，体育馆、幼儿园外墙壁画等。

如图《亘古积淀》福州昙石山博物馆户外浮雕壁画，画面以残垣的斑驳和地层断纹为主体肌理形象，表现历史的厚重和沧桑，传递视觉最初的意识感知，图中残露的图标式古生物化石造型，进而明确了建筑场所的功能与属性指向，从而起到"标识"的作用。壁画的几何形式，则是"现代化博物馆"的时尚标记。

六　怡情性

壁画在自身可供人欣赏之外，还可创造有别于日常生活的特殊环境。从而调节精神，放松心绪，使人在工作之余得到身心舒展、怡情悦性。如歌舞厅、餐饮厅、保龄球场等娱乐场所的壁画。如图《神州律吕行》，这幅壁画描绘的是古代宴饮时观看的表演，有歌舞、演奏、杂技等。它位于中央美院新楼的餐厅，即今日的宴饮之所，主要是通过优美的造型给人以美的享受，从而达到愉悦视觉的目的。

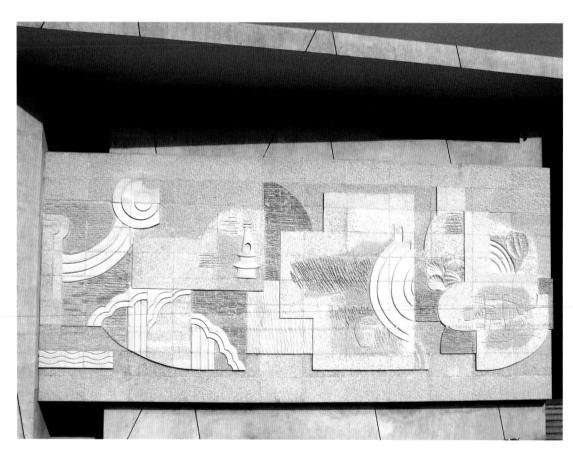

福州昙石山博物馆浮雕壁画　徐志坚

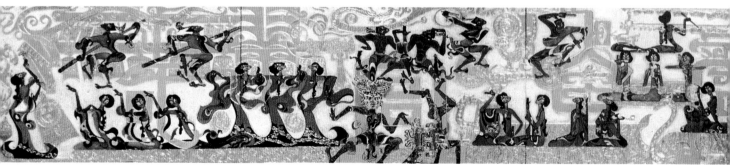

20　《神州律吕行》中央美术学院新楼餐厅　沥粉贴金丙烯壁画　刘虹

台湾饭店外墙抽象壁画

教堂天顶壁饰

第三章 壁画与环境

　　壁画与空间的共存关系和同一性原则，决定了壁画在逻辑上不可能与其所处的空间脱离。在色彩、构成、选题、用材、形式等因素的设计过程中，环境因素成为不可忽视的重要环节。由于壁画的物质载体———壁体的不可移动，壁画也就不能如油画般可以挪移至不同空间。它是与特定的环境联系在一起，并构成一个完整的艺术空间。壁画的设计再精心，制作再精良，若不能与环境相适应，艺术效果也难免大打折扣。它必须从既定的环境出发，制定自身的内容、形式、风格，同时又要超越环境，升华环境，使环境具备浓郁的文化与艺术气息。因此，壁画与环境的形式关系处理是否得当，一定程度上关系

到壁画视觉效果的完美性。

　　环境因素中与壁画表现形式密切相关的主要是场所的功能需求与环境的特定风格，二者通常彼此关联，环境风格决定于场所的功能，同时对功能起渲染作用。与壁画艺术效果相关的主要是环境的造型因素、色彩因素和光源因素。

一　环境的情景因素

　　着手一幅壁画的设计之前，艺术家要先了解环境的特定场合：该壁画是置于政府机关、商业场合，还是休闲娱乐场所；观赏者的兴趣和品味特征何在；原有载体的风格是中式还是西式，是传统还是现代等等，从而

为壁画选材与表现形式提供设计思维的依据，形成壁画设计的基本框架。

人民大会堂中的壁画，由于所处环境与情景的特定需求，壁画多选择能反映中国民族艺术特色的表现形式，造型端庄凝重，多采用向心、对称的构图方式，营造出静穆、雍雅的氛围。

同为代表国家形象的首都国际机场壁画，造型与构图形式的风格则以轻松的笔调表现富有民族特色的内容，反映了壁画所置特定场所的文化氛围，营造出和谐融洽的环境。

如《泼水节》，该壁画表现傣族少女在溪流边互相泼水庆贺节日的场面，既在风格上呈现出独特艺术个性，同时也注重反映中华民族文化的某个侧面。

随着社会生活的日益丰富，各类新型环境也相应诞生，壁画在造型设计上要保持创新意识，多方位地满足各种环境场所的需求。例如，抽象与前卫艺术风格的壁画，以其极具时代感的画面形式，与现代工业文明的环境取得契合，相得益彰。娱乐、运动、休闲场所的壁画创作构思，不妨多从这个角度考

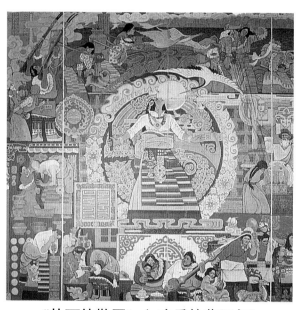

《扎西德勒图》（ 欢乐的藏历年）
人民大会堂西藏厅壁画　　叶星生

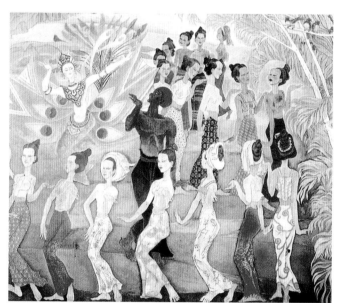

《欢乐的泼水节》首都机场壁画（局部）袁运生

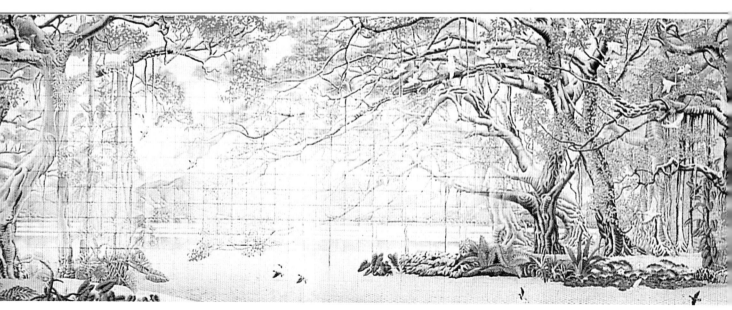

虑。如图《淌落的音符》，画面的流淌，坠落的意向图形，与大提琴轮廓弧线组成"律动"的抽象形态，传达了该建筑场所的基本属性和气息，火红的画面基调和符号化的乐器构件，更加明确其娱乐性的功能指向。

二 环境的形态因素

壁画周边环境的形态直接影响到壁画的整体幅面构成设计，通常情况下二者会有互动的作用。壁画整体幅面形态的设计，需要更多地关照其造型与环境中同类因素的内在关联，如加强或缓和某种造型上的对比关系。在特定的情况下，甚至需要变更预定的空间尺度乃至幅面的形态。如在某些场合需要将壁画的比例拉长，以加强空间的开阔度，而壁画全幅的"顶天立地"之势也常常是弥补空间高度的有效手段。如图《森林之歌》，作者的用意很明显，那就是通过营造一个开阔而深远的虚拟空间来弥补建筑在视觉空间上的不足。画面采用特定的自然风景为空间主体，通过人、船、树木和山体等形象的比例差异产生人为的景深效果，从而达到改变建筑室内空间的既定高度，在营造空间氛围的同时，拓展空间视野。

另外，造型语言的情态意味，造型语言

上《淌落的音符》色彩效果图　徐志坚　　　下《森林之歌》　瓷砖彩绘　祝大年

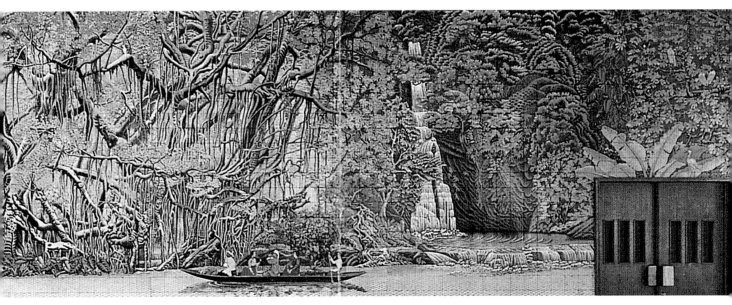

的变化与统一，应结合特定环境的影响与审美因素加以考虑。壁画的造型语言包括形态、构成、线条、形体等。这些造型语言自身具备为人所共识的情态概念，如直线、方体为刚，曲线、弧体为柔，放射构成为激烈，垂直构成为肃穆，三角构成为稳定等。这种概念要求处于特定环境中的壁画，勿忘环境功能与格调的制约，首先应服从于环境的需要，与之相适应。从审美角度看，变化丰富的造型语言能在整体形态的节奏韵律上，起到满足人们视觉需要的作用。如在零乱无序的环境中，整体的大幅面造型，排列有序、整洁规范的形态语言，能起到缓冲、调和环境的作用。而在造型简单、重复枯燥的环境中，形态活泼、富于变化的造型，则可以打破单调、乏味的僵局。所以，形态语言与环境功能的需要相默契是必不可少的前提。以上的例证把我们引入一个全方位的壁画造型观念中，即壁画的设计不应当一味被动地适应环境造型因素，同时也应树立主动改善环境的意识，因势利导地创造视觉新环境。

三　环境的色彩因素

色彩是组成画面艺术氛围的主要因素之一。

一旦壁画造型风格明确之后，壁画所处环境的色彩因素是影响壁画色彩设计的关键。首先艺术家应寻找与环境的特定氛围相吻合的色彩语言，同时兼顾环境的功能、风格以及造型语言等因素的需求。在色彩设计上最主要的是色彩倾向与色彩对比度的把握，注意由此引发的心理效应，几方面处理得当，壁画与环境的色彩就能够融为一体，产生和谐愉悦的美感。如《海底世界》，壁画所处空间的功能非常明确，作者的目的显然在于渲染该空间在心理上的功能效应。蓝调的主题图象将游泳池这一特定空间"伸延"到无限的海洋之中，使观众在人为的空间中获得置身广阔自然、自由自在之境的轻松享受。

色彩倾向，是根据特定环境的需要人为创造的，用来渲染某种氛围的总体色彩基调。壁画设计中的色彩倾向，主要以情态概念与视觉需要为依据。情态概念是人们对色彩的情态意味所具备的基本概念，这种概念意识支配了与壁画的特定内容、场所功能、载体风格等相适应的色彩倾向（如图《创造·收获·欢乐》）；视觉需要则是从构成环境的色彩关系出发，以审美的原理创造美化环境的色彩。环境色彩体系中自身已具备了一定的色彩关系，壁画的色调常常根据其功能需

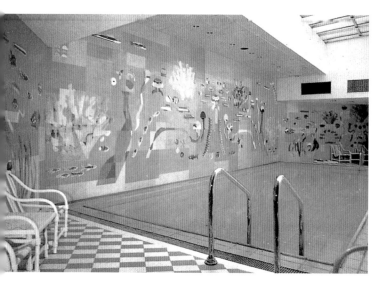

《海底世界》　陶瓷壁画　曲健雄　史璇

《创造·收获·欢乐》北京饭店宴会厅壁画　刘秉江

要围绕着这一特定的关系作倾向性的应合。

色彩对比强度，壁画自身的色彩对比及其色调与环境对比程度的把握，也有赖于对环境色彩关系及其视觉效应的分析：弱对比容易渲染和谐宁静或含蓄的气氛，而强对比往往更具有视觉冲击力。如现代体育场所的色彩组合，采用强对比可使色彩更鲜明，更生动。壁画与环境的色彩关系能产生相应的心理效应，利用这种心理效应来营造环境所需的氛围也是壁画设计的目的之一。

中外的壁画精品中，借助色彩对比度，营造或强化某种特定艺术氛围的不乏其例：墨西哥的政治题材壁画，色彩的明度、纯度都很高，形成强烈的对比，且多用暖色倾向，这就产生了极强的心理效应与视觉冲击力，如图《墨西哥的历史和展望》；而文艺复兴时期的壁画，主色调同为暖色，对比度则较前者为弱，观赏者在这样的色彩关系中，往往为神秘感和崇高感所笼罩；日本的壁画，色系常倾向于高调，对比度较低，酝酿出宁静、空灵的境界，与西方壁画相比，可以看出民族风格的迥异。

四　光环境因素

在壁画环境因素中，光源是最变化多端、难于把握的。然而它又直接影响壁画最终的视觉效果。如果忽视光源或对光源利用不当，往往在设计中留下"死角"，造成难以弥补的遗憾。因此，光环境作为壁画设计中的一个考虑要素，不容轻视。

壁画光环境的光源有自然光源与人工光源两种，有时同时并存。对这两种光环境的分析如下：

1. 自然光源

由于自然光（即天光）的投射方向及季节变化具有一定规律性，并且对于某个具体的方位而言是不变的，因此可以遵循它的规律，加以利用。以我国所处的北半球为例，光源入射方向偏南，壁画的选位在可调整的前提下，主视面应考虑光源因素，以保证壁画在特定的光照条件下，体现其理想的艺术效果。

文艺复兴时期的玻璃镶嵌画是对自然光透射效果的绝妙利用：光成为展现作品艺术魅力不可缺少的因素。彩色玻璃在口照下璀灿生辉，晶莹夺目，同时又随着光线角度强弱的变化衍生出丰富多变的效果，体现出高超的艺术构思与工艺技巧。

2. 人工光源

人工光源对壁画的影响较自然光源复杂，还可以详细地从方位关系、色彩关系诸方面加以考察。

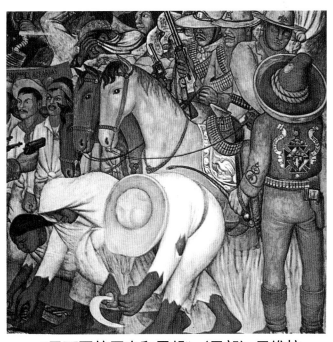

《墨西哥的历史和展望》（局部）里维拉

《飞鸟日月》四折屏风　吉田善彦

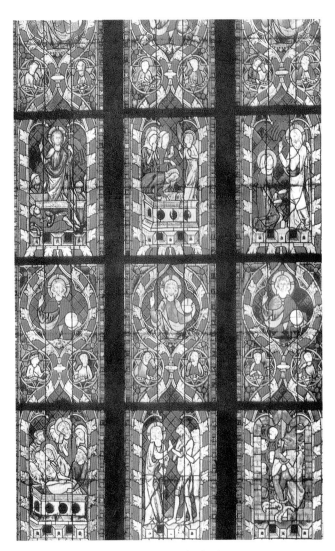

《基督复活》彩绘玻璃
斯特拉斯堡圣罗伦佐小教堂

a. 方位

人工光源的可控制程度较高，壁画的设计中，应当先考虑到它的照明必须与环境中的光源方位相协调，考虑到光源的入射角度对反光程度不同的材质所造成的视觉影响。光源入射角度不当会产生反光斑，使视觉上产生不适感。这种情形在使用某些反光材料，（如亮光漆画）尤为明显，可供参考的解决手段是：壁画周围的灯光最好能专门设计，同时削减其它可能产生影响的光源，参照灯光的高度、角度这两个方面因素，给光源定位设计。

b. 照明度

这个方面的因素较容易把握，主要是把握画面的尺幅、光源的距离，加以适当调节。不同的环境对照明度有不同的要求，明亮的光线使人振奋，而柔和显淡的光线易营造出温馨宁静的气氛，壁画的设计应当与环境相适应，光线的安排也应当与壁画相适应，共同营造出一个和谐的艺术境界。

3. 色彩效应

照明对壁画影响最显著的是色彩，光的

《先贤名流毓光辉》石浮雕壁画　徐志坚等　东南朝向壁面

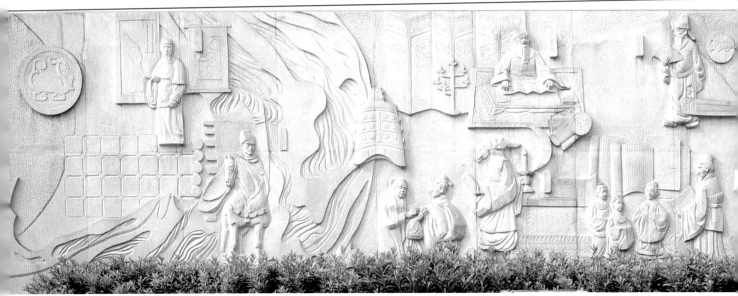

盐湖大学图书馆的壁饰　　杰夫G史密斯

集中投射光源的壁饰　木雕　卓凡

地铁站台壁画

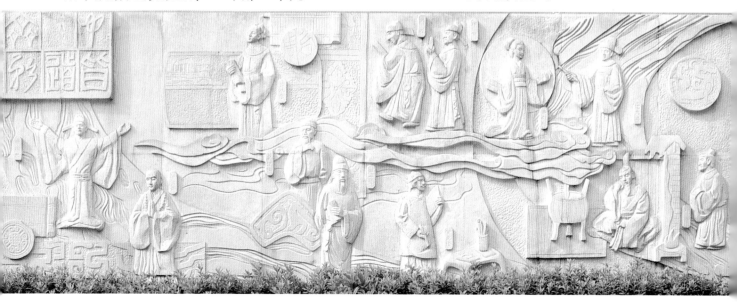

变化使色彩强度产生视觉上的变化。色彩在照明度充足的地方，明度升高，彩度增强；照明度低则相反。在壁画的光环境设计中，我们可用以营造视觉中心或突出画面主体等，增强壁画的整体视觉效果。另外，色彩对光源的吸收程度有所不同，所显示明度的感觉也因色调的不同而异。一般而言，在自然光源下冷色系的色彩较暖色系为亮，这是由于自然光也属冷性色的缘故。我们在中国传统建筑中，可以发现对色彩这一特性的妙用：在建筑的檐下、天花等受光不足的部位常常饰以青绿色。如图"太和殿梁甲彩画"，晴天明暗对比较强，屋檐与天花等背光部分显得阴暗，而在光照不足的条件下青绿色善于吸收冷光，色彩明度增强，使环境不致于太暗淡，阴天时青绿色由于相同的原因，能改善建筑中的色彩明度对比关系，从而增强立体感。我们在色彩设计时综合光环境因素对色彩的这一现象应给予更多关注。

总而言之，形态环境、色彩环境与光环境都能产生相应的心理效应，使人与环境进一步互谐共通。壁画与环境是密不可分，相互作用的，它在注重与环境协调的同时，又反作用于环境，改善环境，优化环境，在其中注入文化与艺术气息。因此，在壁画设计中，深入理解二者的互动关系是至关重要的。

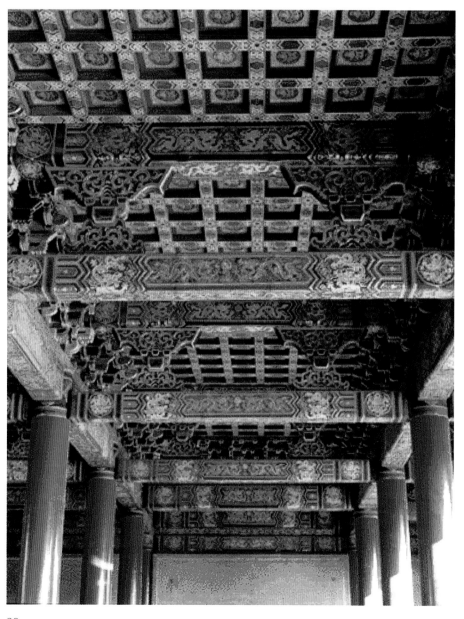

太和殿梁甲彩画

第四章 壁画创作设计

由于环境的影响，场所的限制，材料的使用等等，一幅壁画的实际完成，涉及到多方面的因素，是一个艺术与技术的结合过程。必须经过艺术家周密的规划设计与作品精良的制作实施两个环节，二者缺一不可。其中规划设计是壁画创作的灵魂部分，制作则是对其加以实现的过程。壁画的规划设计环节可分为创作思维与图稿绘制两个阶段。

一 创作思维

在创作思维中，最早浮现于脑海的是意识。意识首先是一种创作的冲动，对于具体的题材、材质，这个过程还没有形成具体清晰的思考，但它虽然模糊却是个整体的概念甚至意味着作品风格的最初建立。艺术家认识到壁画的内涵已暗暗地由周遭的环境与特定的场地所赋予。壁画的题材、造型、结构、材料、色彩，一切细节尚待推敲，而它们所整合而成的整体风格则已是胸有成竹。举例而言，教堂的壁画要唤起的是庄严崇高的宗教情怀。当你感受到这种"庄严崇高"时，题材的严肃，造型的典雅，结构的严谨，色彩的凝重等一系列抽象概念的艺术因素则成为创作中不言自明的前提。如米开朗基罗的"西斯廷教堂天顶壁画"——图式庄重，造型严谨，艺术表现上渗透着虔诚、崇敬的笔调。

意识是一个酝酿的过程，或许要经历漫长的时光，或许只是刹那的心有灵犀。它还是无形无质的思维与情绪，但任何的创作过程，正是从这个看似玄妙的阶段起步。它可以比作基因，潜伏在细胞里，但决定着最终作品的形态色彩、精神气质。当然，它的未成形也决定了它还是善变的和待定的，是整个创作过程中最富灵思而颇难把握的部分。

在意识之后，应该进行壁画选题的确定，选题与能否体现特定场所的艺术效能密切关联，它是作品的内容，比之形式，壁画的内容能更直接地传达艺术理念和气息。壁画是环境的装饰，亦是环境的组成部分，选题的着眼点应当在于人与环境的关系。它是对环境的诠释，更是对环境的拓展，使得一个具体的、有限的场所空间，升华为一个具有某种抽象含义的、无限的艺术空间。就具体环境来分析，作为公共艺术的当代壁画，多处于户外或室内的公共场所。面对不同地区、不同民族、不同阅历、不同文化的八方来客，艺术品味与欣赏习惯有很大差异，选题应该就这一画种特征，综合考虑其"不同层面"的关系，充分体现时代所共拥的风采和面貌。在艺术的表现中融进深切的人文关怀，尽可能地使更多观众产生共鸣，从而获得艺术性的享受与社会性的启发。

环境不同，选题也大相迳庭，未必都得以具象的语言表现某个具体的题材。在有些场所，壁画视觉的装饰功能有可能强过内容的教化功能，于是壁画就可以只是抽象的点、线、面的组合，色彩的对比与融汇，在纯粹形式的层面上创造美感，或从视觉上强化特定环境所需要的某种氛围。如图《咖啡厅弧墙上的壁饰》（美国），以简洁抽象的色彩构成，创造远离"尘嚣"的休闲空间，使工作中紧张的心绪得到调剂和缓解。

应当指出的是，意识与选题还存在"特定范围"的含义，这意味着环境、建筑乃至壁画的功能已对意识与选题有所规定和限制，那么艺术家在接受这特定意识与选题时，必须就环境需要，借助对壁画的总体拟设与艺术想象力，对完成整体环境的空间效果，有一个大体的概念。

"材料"在美术范畴内，是艺术家创作过程中用以体现作品面貌所采用的物质媒体。在其它画种中，材料仅仅是艺术表现的物质载体以及彼此的分类界限，一旦逾越界限就不再被承认是该画种。但壁画不同，它的材料在不断扩充，以适应不同的环境、不同的建筑与不同的氛围。材料的广泛性甚至被视为壁画的画种特征。过去，壁画制作的材料往往被认为是设计成稿后的事，这是就行为程序的表面看法，客观上是因为材料的种类有限，不会对艺术构思形成太大影响，对材料的功能及独特语言了解甚少，长期局限于原有的表现模式，造成对用材意识的忽视。二十一世纪的今天，可资使用的材料范围大大拓展了，它不再是单纯、客观的媒介物。好比诗长于抒情，小说长于叙事一样，材料具有何种程度的表现力，与表现的内容是否契合等等，都使它参与到理念的表达，情感的抒发，甚至风格的营造上，使之充满生命力。面对现代壁画，就创作思维而言，材料的使用理应与整体设计同步考虑。

作为艺术载体的材料，是借以表达创作意图的语言，它有天然的、人造的、暖性的、冷性的、光面的和糙面的等等。不同的材料具有不同的艺术语言，选择运用时应考虑其具体的作用因素并加以把握。另外，由于壁画属永久性画种，其材料应具有稳定性强、耐热、抗腐蚀、抗潮、耐洗擦、不易褪色等性能。户外壁画除以上条件外，还应当具备抗辐射、不易损坏、不易积垢、便于清洗等特点。

二　图稿设计

确定了壁画的内容和用材之后，就进入

美国某咖啡厅抽象壁饰　芭巴拉·塞巴斯蒂安

不同材质的应用

《琢玉》

陶瓷壁饰

台湾旗美高中
朱邦雄

《黄河》

青铜浮雕
姬德顺 陈舒舒

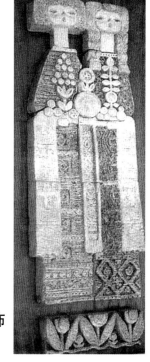

左
木质
室内壁饰

右
黏土砖
室内壁饰

了壁画的图稿绘制环节。图稿绘制，是指在人的创作灵感驱动下，以绘画行为，借助艺术语言把预定的设想演化成可视的图象效果。这个过程并不是敷衍随意的，而是经过缜密的计划、虚拟的想象、草稿的尝试、效果的验证等一系列思维过程。

在图稿绘制之前，创作者应当对整体效果有个宏观的把握，能够在脑海中进行虚拟。这种虚拟当然不是详尽的、对每个细节都了然丁心的，而是对整体效果的想象，一种模糊又强烈的预设，建立起大体框架后方可着手绘制草图。

草图的设计是壁画作品成型的推敲阶段，它是一个描述过程的概念。创作者在思考之中，用画笔将某种意图或灵感轨迹锁定在纸面上，虽然显得有些潦草，但它却记录下作者最纯粹、最直接的艺术感悟。凌乱多重的线条，提供了多种发展和选择的方向。在这个阶段，思维必须是发散性的，围绕主轴，展开自由的联想。选题时已确立了内容的轮廓，这种内容，只是抽象的，普泛的，尚未形成。草图初步地让思想与感受浮出脑海，映现在纸面上，用线条造型对它们进行第一

次的捕捉，让它们凝固成形。当然，草图是需要反复更改变动的，一次次的选择与重构正是创作者在艺术上的一次次尝试与探索，他要为思想与感受找到最好的表现形式。

草图成稿为设计工作寻找到了最初的创作脉络，接下来便是根据所选的主题和材料绘制效果图。这是成品制作的基本依据，是将壁画的创作意图，用绘画的表现手法，将所构想的虚拟效果的可能性进行综合的视觉验证。

效果图的绘制从视觉上传达了壁画成品的基本效果，是壁画成品的缩影。其着眼点在于遵循起初设计意识所融汇的特定场所、与环境的关系以及气氛的营造等是否能达到预期目的。使 观赏者感受到作品所传达的精神、领略到美的享受，也正是效果图绘制的目的所在。效果图的绘制工作除运用水粉颜料进行手绘或喷绘外，大多还借助于电脑进行效果处理制作。

效果图的完成，为壁画创作设计工作画上了句号，随后便是借助材料制作将艺术效果加以实施，使之为成品。

《雄风》　素描草图

《天鹅湖》水粉色彩效果图

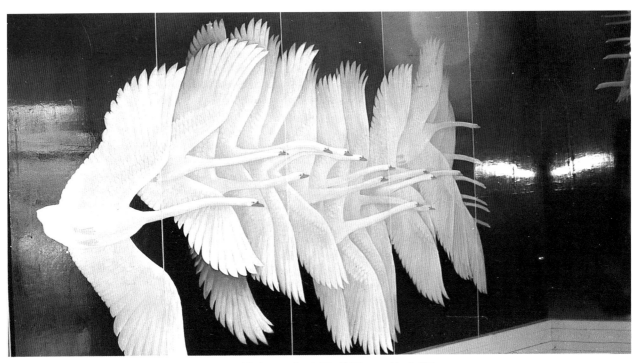

《天鹅湖》漆壁画成品　　徐志坚

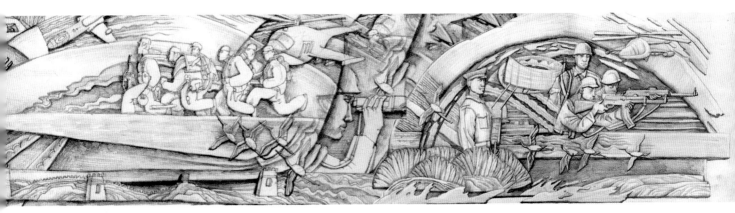

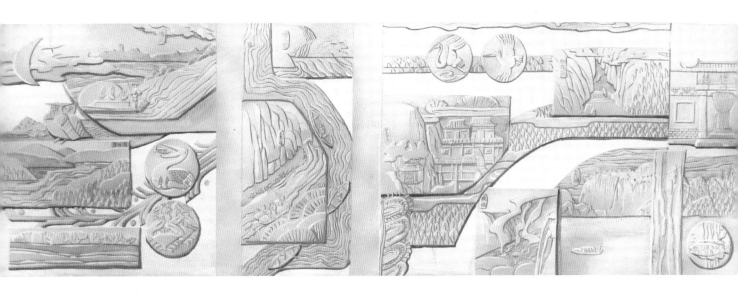

34 《怡域阳光》剧院外墙壁画稿 电脑效果图

《闽西风光》色彩喷绘图

《开疆创伟业》喷绘·电脑效果处理

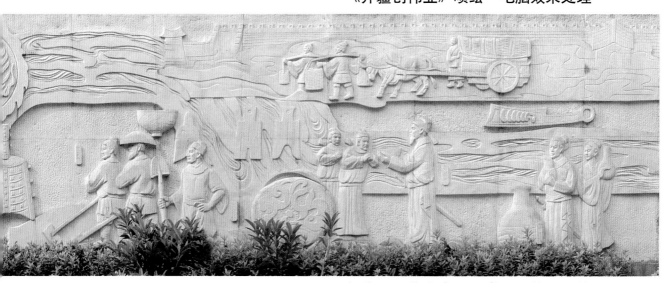

《开疆创伟业》花岗岩浮雕成品　徐志坚等

第五章 壁画设计的表现手法

壁画是环境艺术的组成部分，从某种意义上说，它所承载的内涵和形式比单幅画来得繁重，所考虑、所顾及的艺术问题更多。一切主题思想总是要通过特定的艺术形式表现出来，壁画的表现形式是灵活多变又颇受局限的，它既取决于特定环境功能与内容的需要又要考虑到与环境的协调，同时还要顾及到工艺的可操作性。

一 叙述性表现手法

这是一种常见的表现形式，尤如讲述一段故事，有较清晰的时间流程和详略的主次安排，只是把它进行空间性的形象表达：将关键情节分布在画面主体部分，背景及辅助性细节作为配置。它在形式上类似于写作中的叙述，可以分为顺叙、倒叙与插叙，其中倒叙性较为常见，因为故事的结果往往是主题所在，应加以强调与渲染。必须注意的是，在设计中使用叙述性表现手法时，画面要体现合理的思维导向，使欣赏者能够串联起一定的时间线索与逻辑线索，从而对表现的主题有清晰的认识。如图《牛郎织女》，这幅壁画取材于中国古代神话传说。它以绘画的语言，叙述了一个人们耳熟能详的故事。从天女沐浴、牛郎放牧到相聚相依，共同生活再到天河瞹隔、相望不能相见。壁画将传说的几个重要部分以视觉语言再现，完全地加以叙述。几个情节之间没有严格的界限，从而使叙述更为圆融流畅，同时在视觉上，也更有和谐统一的美感。

二 纪要性表现手法

指把某个时期，某些事件中的几种典型场景或结果，按次序根据画面需要把它表现

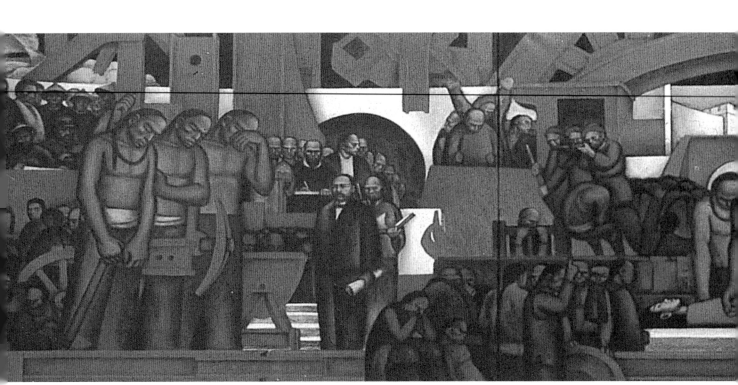

出来。与叙述性表现手法不同的是，它无需表现故事的连续性与逻辑的因果导向。各个部分之间的联系，在于彼此关联和统一的主题，因此，该手法的表现侧重突出画面的主题中心部分。绘画与语言不同，在记录一段历史时，它不可能将每分每秒的事态都记录下来。作为一种空间性的艺术，它只能撷取历史长流中的几个瞬间，通过这几个瞬间以局部来表现整体，通过直观的视觉形象震撼人心。壁画《中国铁路史》正是如此，从1863--1919，风起云涌的近代史中发生了多少事情，但该壁画只是通过不平等条约的签定、革命领袖的号召、詹天佑工程师设计建筑第一条铁路等几个典型画面，进行纪要性的表现。在采取纪要性表现手法时，应当从纷繁的材料中整理出头绪，找到最富于表现的关键情节，对之进行集中的艺术表现。

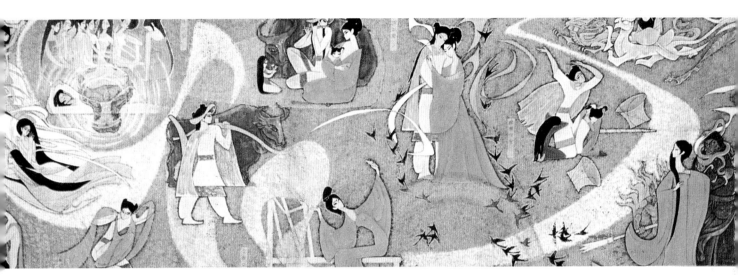

《牛郎织女》 丙烯壁画稿 李化吉

《中国铁路史》（1863-1919）（局部） 苏雪峰 张秉坚

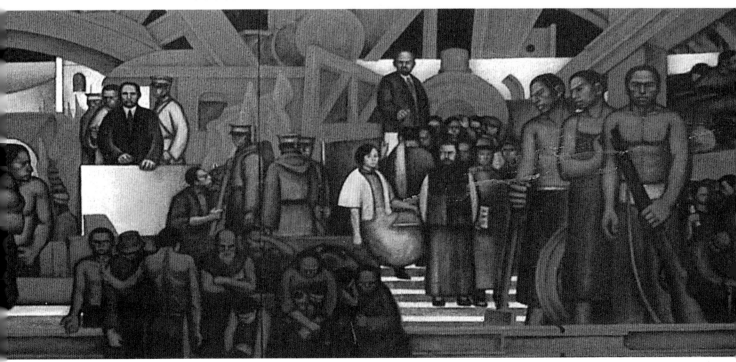

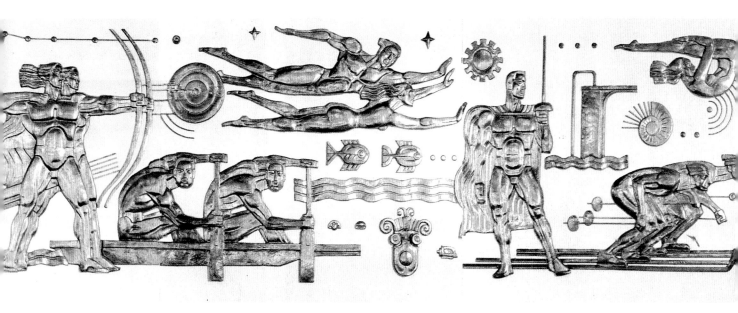

三　罗列性表现手法

指把所要表达的主题内容中具有代表性的形象语言逐个分布在画面上。这种表现手法既不需要画面的连续，也不需要分明的主次安排，彼此之间的关系较为独立。不同于记叙性和记要性有个次序线性结构，而更接近于说明文中的分类各项说明。须注意的是，其中每个形象主体都必须紧扣主题，为表现主题服务，如果有某部分游离于主题之外。便不能形成统一的艺术整体。如图《生命运动交响曲》，在这幅壁画中，罗列了多种运动形式：排球、跨栏、射箭、游泳、划船、击剑、体操、滑雪等，这些运动形式之间不存在什么联系，但它们共同展现了青春的激情、生命的欢悦，故而能够在一幅壁画中和谐地统一起来，成为一支交响曲。正如画面中手持火炬奔跑的女性所昭示的，生命在于运动，壁画中加以表现的各种运动形成，正是统一地表达了这一主题。

四　场面性表现手法

以群体活动为特征的主题内容，常采用这种表现手法进行艺术性的场面组合。它一般不以阐述一段故事为目的，没有情节的产生，没有时间的延续，而仅仅在时间之流中截取某一瞬间的印象，记载下这一刻的场面性情景。通常用于表现节日情景、没有故事情节的人物活动场面的描写。如《踏春行》，没有情节与故事，它仅仅描绘了一个春日少数民族赶圩的场面，在和谐的色调与平稳的构图中展现了融融的春意与对生活的赞美之情。画面以再现场面与装饰手法相结合的艺术表现形式，截取了某一特定场景及氛围的视觉印象。

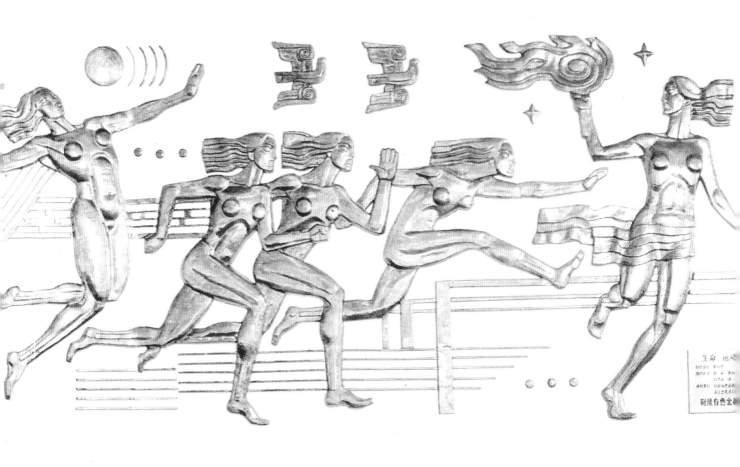

《生命运动交响曲》（局部） 锻铜壁画　李向伟　赵萌　陈白　戴光辉

《踏春行》　壁画稿　吴自忠　张延

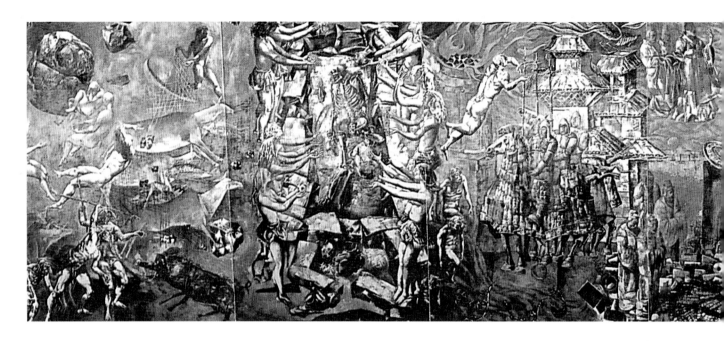

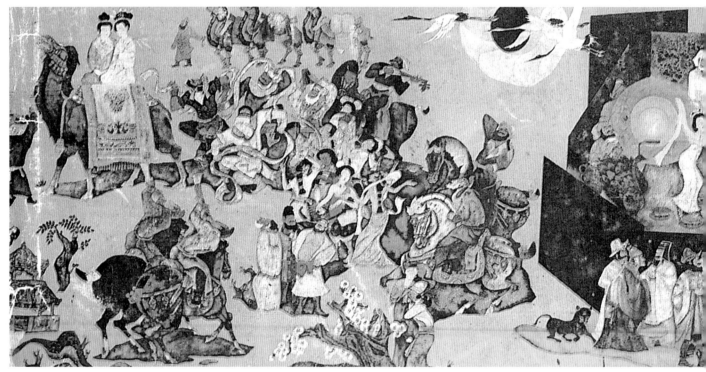

上《松江万古流》木板、亚麻粉、石膏粉底、丙烯壁画　吉林市博物馆历史陈列厅壁画　贾涤非

五　综合性表现手法

根据画面的特定需要，综合上述多种表现手法于一体。如在一幅壁画中使用叙述性表现手法为大的框架，其中某部分以罗列式表现，而罗列的具体内容又采用场面性表现手法，它常用于面积规模较大的画幅。大型壁画中，单一的表现手法往往难以容纳丰富的内容与深刻的主题，这时就需要综合多种

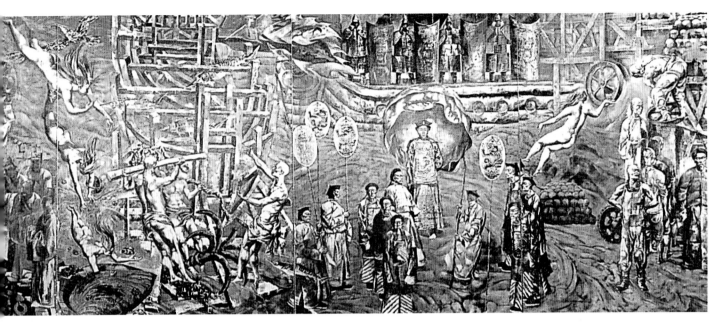

 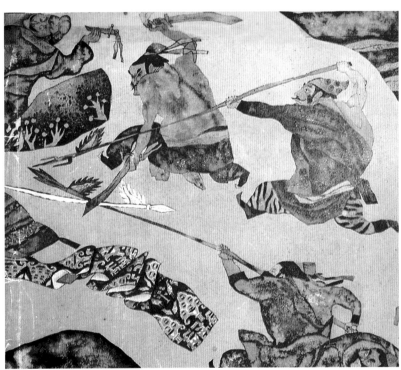

下《丝路风情》（局部）　彭蠡　石景昭　张立柱　刘永杰

表现手法。如《松江万古流》，在纪要性的
大框架之中，纪要的每一个部分又通过场面
性的手法加以表现。《丝路风情》亦是如此，
它使用叙述性表现手法、画面以若干个片区

组成，展现了丝路沿途中不同的风情和场景，
在各片区的具体构成中也是用一个个场面来
表现。

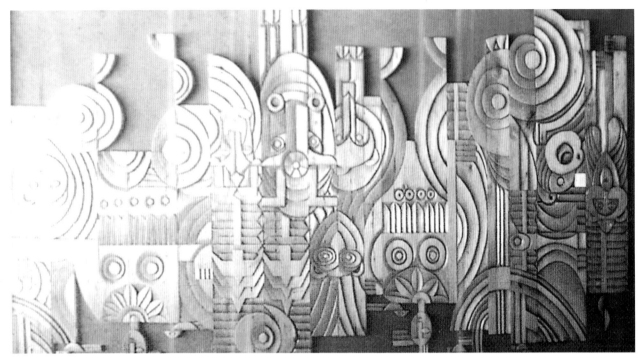

《人类的朋友》 木雕壁画 宋德昌

第六章 壁画的图式构成

壁画的表现手法是指与其内容密切相关的思维逻辑，而图式构成则是指绘画语言的具体形态特征。在图稿的具体设计中，必须先对画面图式倾向及其构成胸有成竹，才能进而推敲细节，落实局部。因此，对壁画创作中几种常见的图式形态的了解，将有利于壁画设计时虚拟效果的想象。壁画的图式构成复杂多样，较为常见的有：平面式构成（包括单层平面与多层平面构成），空间式构成（包括仿真空间和装饰空间的构成）、分段式构成、片区式构成、向心式构成、散点式构成等。一幅壁画的图式构成往往不只是其中单一的一种，而常常是集多种构成于一体，因此图式构成的某一分类，有可能只是壁画中某局部的形态特征之一。

一 平面式构成

平面式构成是利用线条、色彩、纹理的组合有意识地进行平面化处理，整体形象也在平面中展开。二维画面对壁画来说是个限制，但也有些作品有意利用这种限定，来造成独特的装饰艺术效果。根据客观世界的存在和运动规律，主观地安排从内到外的结构，从而建构一个新的视觉世界。

1. 单层平面构成

单层平面构成指主体与背衬物设在同一层面上，依靠线条、色彩、肌理等平面性装饰绘画语言来描绘画面。因为平面的唯一性，

只能够通过面积大小对比、色彩对比、造型强弱对比来表现主体。该构成常用于题材内容较简明，语言逻辑较单一的画面。

如图《牧人与太阳》，画面中的树木、人物、动物均以线条为主要塑造手段，通过线条的相互交织，分割出不同形态的块面；再通过色彩对比描绘的光下的景色和景色间的远近对比，用色以平涂为主，力求一种平面的画图效果，画面单纯、亮丽，且有强烈的装饰意味。

2. 多层平面构成

多层平面构成指主体与背衬物设在两层以上的平面上，每一层平面仍以平面性的绘画语言为主，但由于层面的增加，画面的语言表达形式比单层平面构成丰富，相当于多个单层平面的叠加。如果说单层平面构成只是单一的旋律，那么多层平面构成就是众多旋律的交响，表现空间得以大大增加。我国现代壁画大多可见该构成特征，并兼具其他构成形式。

如图《赤壁之战》，这幅壁画有明显的三层平面，第一层是两军兵士，第二层是列队战船，第三层是烽火硝烟和典故背景，通过色彩的层次、形体的掩映，多个平面统一在一起构成了烽烟滚滚的战争场面，比起单一平面来，可以表达更丰富的内容，展现更复杂的场面，渲染更浓烈的氛围。

二 空间式构成

空间式构成指画面形象从视觉上具备一定的空间感，一般用以描绘需有一定空间场景的主题。空间式构成又分为仿真式空间构成和装饰性空间构成，两者是依据画面的绘画语言类型划分的。

1. 仿真式空间构成

指在画面上用写实的画风表现较逼真的

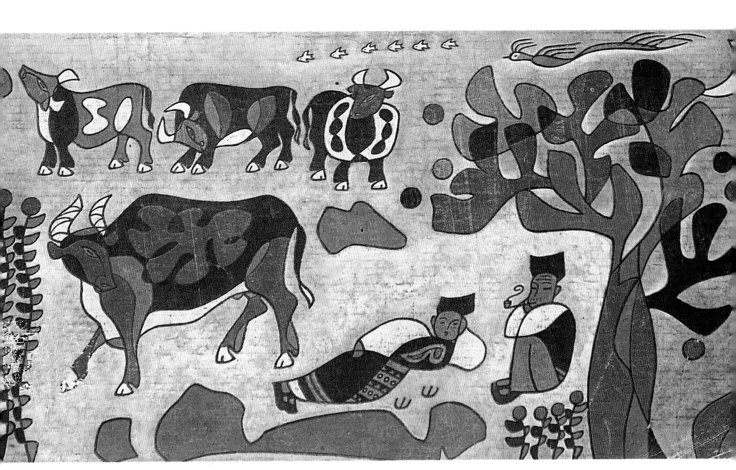

《牧人与太阳》　詹鸿昌　陈　行

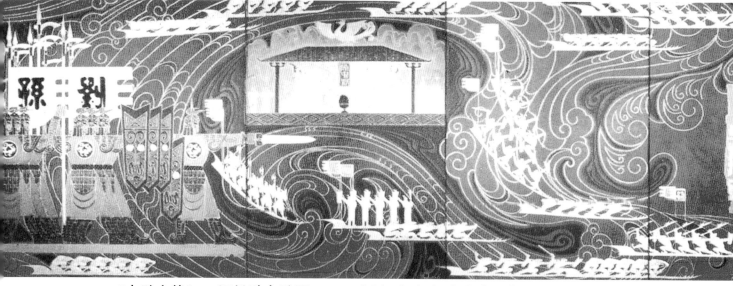

《赤壁之战》　　沥粉贴金壁画　　　田少鹏　李宗海　伍振权　蔡迪安

有特定空间的主题，注重利用光线、体积感以及空间透视等手段加以表现。运用严谨的科学原理（透视、解剖等）刻画具体物象，追求客观形象的真实表达，从而获得自然美的再现，达到特定的艺术效果。仿真式空间构成多用于场面性表现中。

如图《风殿》（菲格拉斯的达里博物馆天顶画），这一天顶画中题为《东风每次去看望他那嫁结西风的女儿时，总是挥泪而归》的部分，运用拟人化的手法，表示出吹拂地中海的东风不久就转为西风化而为雨。画面通过几束穿越天空的光线表现出辽阔深邃的空间，营造出山雨欲来风满楼的苍茫恢宏的氛围。

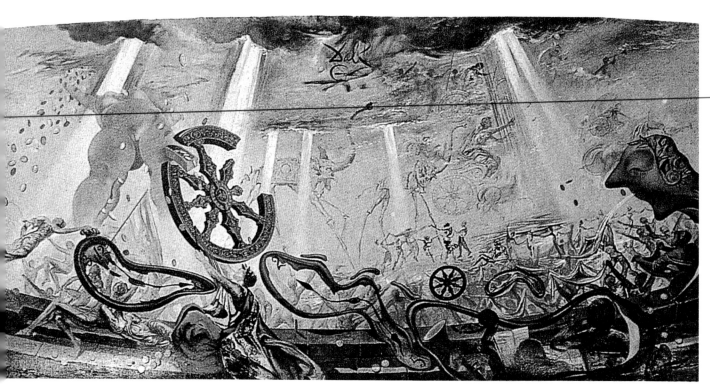

《风殿》菲格拉斯的达里博物馆的天顶画　　　达利

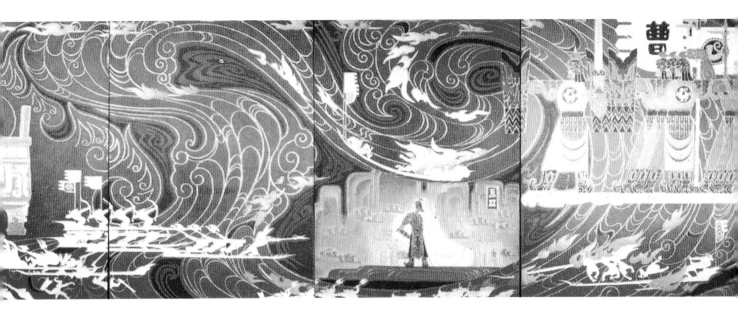

2. 装饰性空间构成

艺术家的主观意念将相似于物象的具象概念与不似于物象的抽象元素融为一体，通过变形、夸张、概括等手法表达具有装饰意味的空间场景。既尊重客观认识，又注重主观理解，运用归纳与强化，对自然物象进行主观表现。保留最能体现其特征的部分，主体与背景之间常打破正常的比例和空间关系。用色在不违背色彩规律的原则下，较仿真空间构成的壁画更为活泼自由。

如图《丝路风情》（局部），壁画中的人群与景物的关系不是正常的空间比例关系，仅保留了透视关系中物体落脚点的"远高近低"关系，而大小比例则根据画面构成需要

《东风每次去看望他那嫁给西风的女儿时，总是挥泪而归》 达利

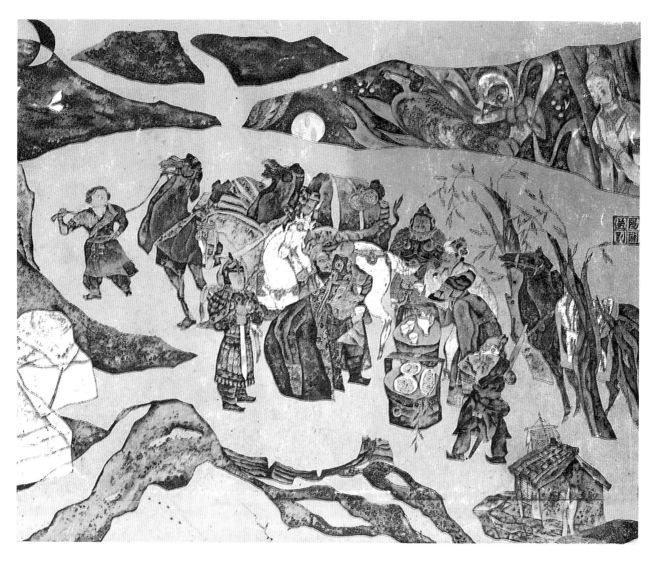

上 《丝路风情》（局部） 彭蠡 石景昭 张立柱 刘永杰

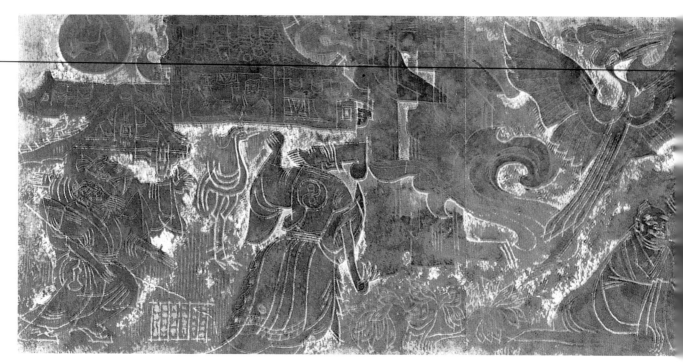

进行设置，这种视觉空间的营造不拘于严格的空间管理，而是通过视觉的空间概念，以装饰性的手法达到拓展画面景深的目的。

三 分段式构成

根据故事的情节发展描绘几个典型的片段，片段之间较直接地体现情节的发展与时间的连续，内容结构上类似文章的分段，段落之间以相关的景物作分隔、填充，同时为主体内容提供某种逻辑的辅助线索。叙述性表现手法的狭长幅面壁画常采用该构成。

如图《黄鹤楼的传说》，在画面构成上便采用了分段式构图来表现。壁画取意于唐诗名句"昔人已乘黄鹤去，此地空余黄鹤楼"，将画面主体内容——仙人的行善修炼、得道传经、驾鹤归去、唯余空楼等四个部分。以景物做隔离带，分为四个段落，按故事发展过程的脉络，在画幅中铺展开时间的流程，由若干个分段组合成统一完整的画面。

四 片区式构成

壁画中的叙述性和纪要性表现手法常采用片区式构成画面，即把所要表现的几个情节有组织地分布在画面上，形成几个主要的片区，每个片区描绘一个具体情节，以时间、空间或彼此关联的某种脉络将其串起，把分隔的局部片区统一在同一主题中。它与分段式构成的主要区别在于"段"与"片"的形式区分和表现时间流程时一般不直接体现顺序，而多采用思维导向的手法。

如图《阿里山风情》，这幅壁画以画面中相对独立的片区描绘了庆典活动、民间歌舞、狩猎、纺织等几组生活场面，它撷取了生活中的几个侧面而不是截取生活的一段流程，互相之间是并列关系，各片区之间以民族风情的象征性图纹将其串联。

五 向心式构成

此成图多用于场面性和罗列性表现手法的趋方形壁画，画面的主体部分设在中心，往往说明故事的结果或主要揭示的主题，而情节展开则分布在画面周围或背景部分，进行缠绕式的具体阐释。特点在于主体部分突

下 《黄鹤楼的传说》 戴士和

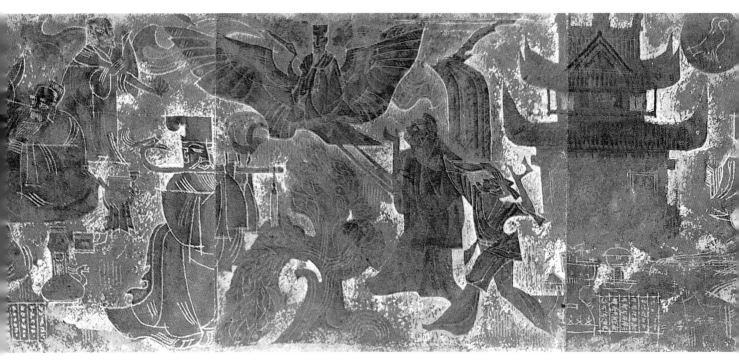

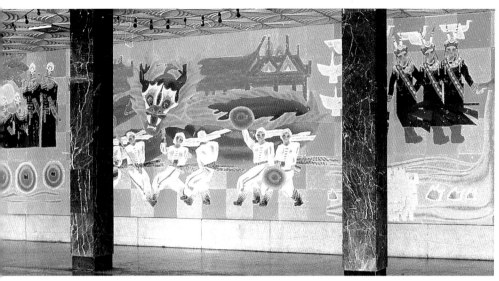

《阿里山风情》（局部）　丙烯壁画　　　徐志坚

出，主题集中、鲜明。

　　如图《扎西德勒图》，人民大会堂西藏厅的这幅壁画是一个典型的向心式构图的例子，画面的中心是一个以丰盛果实组成的吉祥图案，画面四周则描绘了西藏人民欢乐的节日景象。

六　散点式构图

　　罗列性表现手法常采用这种构成方式，即把主题内容中具代表性的形象语言逐个地分布在画面上。目的是为了传达能表现特定主题的信息，因此既不要求情节性的描述，也不要求画面的连续性，甚至无需分明的主次关系。

　　如图《科学的春天》，这幅壁画中的一系列人物展现了各个学科：物理、化学、生物、医学等在科学技术上取得的成就，这些人物并无情节的关联，也不形成特定的场面，呈散点状分布于画面，各自都具有独立意义，没有轻重主次之分。是散点式构成在罗列式表现手法中应用的典型代表。

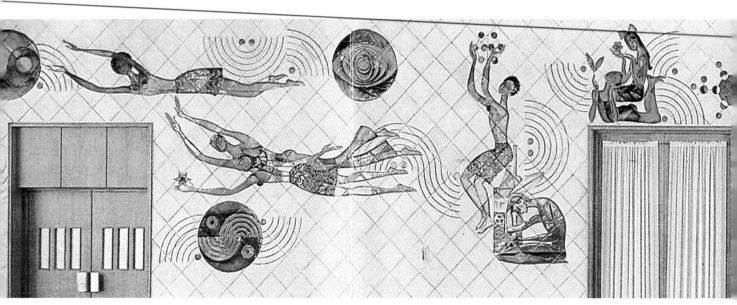

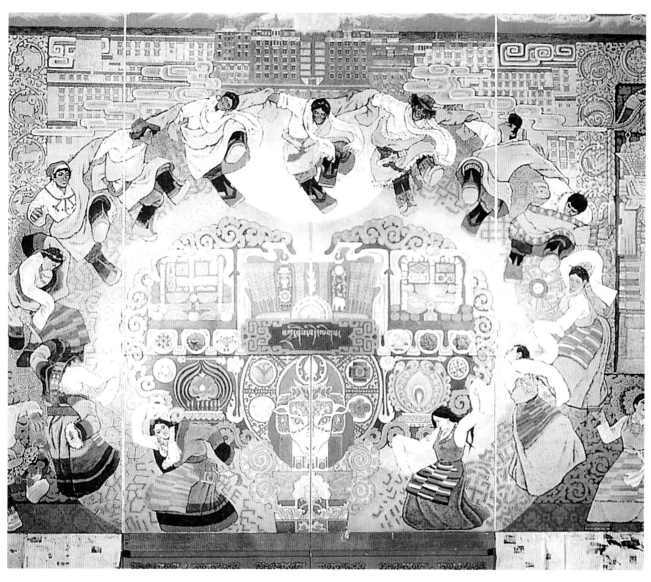

《扎西德勒图--欢乐的藏历年》　叶星生

《科学的春天》（局部）　陶板刻绘　　肖惠祥

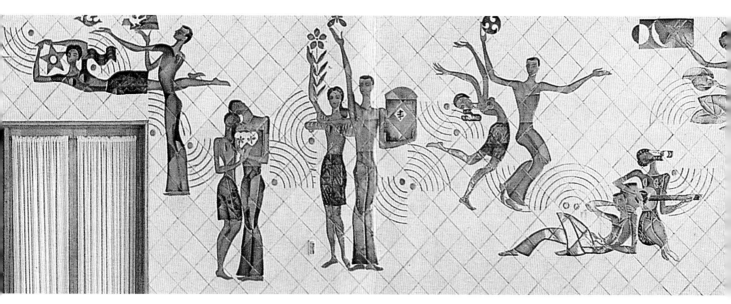

第七章　壁画图稿设计实例解析

三明防洪堤景墙壁画稿（喷绘）　徐志坚等

千里南迁

　　带着夸父逐日般的执着，我们的先人历经了几次大迁徙。画面以浩荡的水纹为关联脉络、串起迁徙的车流、荒芜的土丘、巍峨的城墙等特定片区背景，表现先人的车辙沿着黄河母亲的源流，碾过千山万水，终于寻觅到这块美丽富饶的土地。主体人物造型和罗列的三足乌瓦当、古币、编钟、瓷器等纹饰，寓示着先人们开疆创业的同时，也带来了中原古老的文化和先进生产技术，为后人留下丰厚的财富。

旌旗猎猎

　　乱云飞，旌旗舞。在土地革命战争时期，中国人民在共产党的领导下，为夺取革命事业的胜利，前仆后继，英勇奋斗。画面以党徽、南雁、北斗、硝烟和阳光图饰为主片区大背景，寓示共产党领导下的一场革命运动轰轰烈烈地展开，画中主体人物的典型场景，纪录了扩红、习武、冲锋、支前等革命实践活动，面层中心的猎猎旌旗，突显了坚定和必胜的主题。

众志成城

　　抗日战争时期，中华民族经受了血与火的洗礼。画面以乌云蔽日、国土受掠的情景构成主片区大背景，表现中华民族到了最危险的时刻。复叠于画面中心的水纹图饰，寓示侵略激起了民族的万丈怒潮，铺天盖地的传单、报纸，是广大民众的抗日怒吼。画中主体人物构成的特定场景，叙述了灾难、愤激和反抗的主题，传达了中华民族不屈不挠的精神。

群英汇聚

昔日荒山野岭，今朝车水马龙。几代人的智慧和汗水换来民族的昌盛，使这里成为文明的城市和人才的摇篮，有多少新星从这里升起。画面以旋动的云水纹构成向心式时空意境，分布、点缀了数码、飞机、插屏、提琴和视觉中心的飞鹤图饰，表现数、理、文、艺多种学科在这里齐飞。散点分布的主体人物造型，记录了一方土地养育的一代精英，他们饱蘸热情、为祖国建设焕发不息的光和热。

俚曲遗风

现代化的城市并没有淡漠源远流长的民族遗产，厚重的传统民族文化，依然有着旺盛的生命力。具有浓厚民族特色的大腔戏、小腔戏、梅林戏、肩膀戏的人物造型，展现了乡间俚曲丰富多彩的主题。画面以戏班、舞台、地方民居等构成典型的主片区背景，画面中心展翅欢跃的仙鹤，传达了乡间俚曲翩翩多姿、充满生机的寓意。飘动的云彩和高翔的鹤群，象征着一幕长流不息的繁荣景象。

中秋月圆

皓月当空，银辉皎皎，不同的风俗，寄托着共同的期盼——"但愿人长久，千里共婵娟"。画面以圆弧形的几何块构成主片区的背景情形：亭台楼阁，拜月吟诗，偷瓜、设宴，浓浓的民俗气息诠释了中秋祈愿的主题。画面以水纹图样为关联脉络，使水中月和天上月交相辉映，结合画中的飞天纹饰，共同营造中秋夜宁静、柔和、温馨、团圆的氛围。和平鸽图饰的点缀，增强了主体人物造型所传达的人们祈求和平、幸福的美好愿望，也迎合了点线面组合的图式美需求。

擂茶飘香

擂茶是客家人的特色饮食文化，迎宾邀客、邻里相聚、婚嫁迎娶……林林总总的生活场景里总是散发着地道的茶韵。画面以民居、茶具、茶植等多层面图样构成主片区特定背景，面层结合主体人物造型和道具记述了采茶、培茶、精制擂茶的过程。缀以鸳鸯、喜鹊、凤凰、花鹿等图饰，表达人们追求和睦、祥瑞的主题。背层中缭绕的云雾和欢翔的鹤群，寓示着一方优越的生态环境，一缕缕飘逸扑鼻的茶香，令人心旷神怡。

群龙飞舞

蛇身、鱼鳞、鹿角、马尾——融合了龙的形象，是华夏民族的图腾。人们把对龙的喜爱之情化成了舞龙的习俗。画面取不同的龙饰纹样和民居建筑局部构成主片区特定背景，罗列了稻草龙、板凳龙等地方舞龙的特色民俗以及元宵明月、鹤唳云天的图饰，体现传统佳节里群龙汇聚、欢腾九州的昂扬精神和红火气氛，烘托出祥龙腾舞的主题场面。图中龙纹瓦当和草植图案的点缀，在迎合构图需求的同时，进一步渲染了民族和地域的特色。

客家祭祖

客家后裔寻根访祖的情怀，在这里特别的浓厚：灵位是归根的落叶，香火诉说着子孙的思念。画面以客家牌楼、祠堂、以及民俗建筑母亲河的象征形象组成特定片区背景。画中主体人物抬神游走的仪式：支灯、举旗、抬轿、踩旱船等具体祭祀场面，记取了客家人走遍四海、心系故土的情怀。突出的香鼎形象和浮云皎月图层纹样，寄托着客家人怀祖思乡之情。画中点缀的三牲图案和吉祥龙纹，代表着虔诚的祭祀和心愿，也是平衡构图的需要。

畲乡情韵

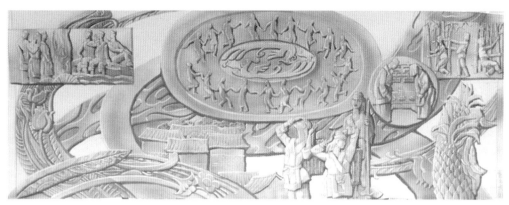

畲乡人民的生活别有情趣，习俗总是那么诚朴和谐。画面以花卉、草植和民居图饰交织构成特定的背景，向心围绕着民族大团结的中心纹样，纹样中央饰以凤凰图案，表达祥和、美满的主体情调。画中主体人物造型表现劳动创造的组合形象，结合摇毛竹的成长期盼、甜美的山歌对唱、特色的婚嫁仪式等民俗活动图饰的罗列，诠释了劳动与生活的内在含义，突出了勤劳、纯朴的民族在这片富饶的土地上欢快生活的主题。

龙舟竞渡

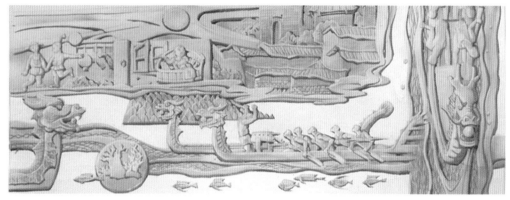

这里的端午节总是那么有滋有味，挂艾叶，包粽子、喝雄黄、系香包、洗药澡、赛龙舟……是对祖先的忆念，对平安的祈求，更是对百舸争流的上进精神的诠释。画面以阳光普照的象征图饰、特色民居以及系香包、挂角粽、洗药澡等典型情节为主片区背景，表示特定的地域和民俗。纵横交错的龙舟竞渡场面，传达了民俗活动轰轰烈烈、如火如荼的主题。画中水草、游鱼等点缀纹样，增加了端午竞舟嬉水的情趣，也是充实构图的需要。

傩祈丰年

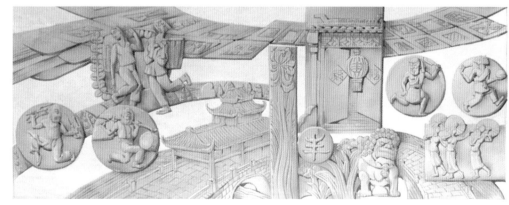

傩是中华民族最古老的信仰之一，也是舞蹈的起源。在今天的民族文化中，傩舞的风采依然可见：如火如荼，如痴如醉，虔诚而蛮野，热烈而严谨。画面以丰登喜庆、吉祥花卉和地方民居构成特定主片区背景，四个图号式傩舞标示纹样的罗列，结合劳动、喜庆的人物特写场景，浓缩表现了人们勤劳纯朴的本色和祈盼丰年的美好意愿。放射状的背层吉祥图案，喻指阳光普照、繁花似锦的前程。

第八章 壁画的材料特点与制作

根据壁画选用的材质划分，常见的壁画种类有：陶瓷壁画、湿壁画、沥粉贴金壁画、大理石或人造大理石壁画、浮雕壁画、丙烯壁画、分层雕刻壁画、漆壁画、玻璃镶嵌壁画、金属腐蚀壁画等，还有不同材质的组合，光能的利用等现代壁画。在这里我们简要介绍几种常见的或较具艺术效果的材料及制作工艺。

一 陶瓷壁画

陶瓷是用天然矿质材料经过高温烧结制成的，具有极强的抗潮、耐腐蚀和不变形性能。但抗击能力低，易破损，在户外适宜用在较高位置。陶瓷壁画种类繁多，制作工艺较复杂，在此简要介绍常见的釉上彩与色釉绘画中的高温变花釉。

1.釉上彩 是陶瓷坯体施釉烧制后进行的彩绘，绘制后再放入窑中进行低温烧制。

2.高温变花釉 它的基本绘制过程：在制作成形的陶瓷胚体上蘸底釉；底釉干燥后将制作好的反向炭画图稿覆上砖体，轻擦使图稿上炭迹印在底釉上，根据设计需要进行釉色限位的线形雕刻，施以不同的釉色，待釉层干透后再送进窑炉烧制成品。以上制作主要依靠厂家进行，此不赘述。

《太阳》　陶瓷拼贴壁画　陈进海 陈若菊

二 湿壁画

湿壁画的绘画形式相当古老，在公元前的古希腊就有了湿壁画。古埃及的法老墓室中早期罗马用来装饰建筑物的壁画中都可看到不少湿壁画。我国敦煌莫高窟魏晋时期的壁画也有制作方法相仿的"湿性壁画"，它是早期壁画中较普遍的表现技法。湿壁画的制作以灰泥浆为绘画载体，用水溶颜料趁湿涂上，使之渗入灰泥中，经过化学反应与灰泥牢牢团抱于一体。湿壁画的制作，对材料及墙面要求较高。

1. 墙面

① 砌墙用的砖，必须具备表面粗糙、吸水性较强的特性。首选是传统手工制作的红砖，这种砖含氧化铁，性能稳定。（忌用含石灰石成份或表面带釉的装饰砖）

②砌合的墙面必须干燥，不返潮，潮湿是影响湿壁画寿命的直接因素，一般以一个月以上的风干时间为佳。

③为了隔离地面湿气的影响，可采取插入铝板等设置隔离层。以防止地潮对墙面的侵袭。

2. 灰泥层

是湿壁画依附的基底涂层，主要由石灰浆、沙，加上相应的纯水混合而成。首先是制造石灰浆，取生石灰置于洁净耐腐蚀的灰池中，加上相应的纯质水进行熟化反应，再浸泡3-6个月使之熟透稳定。所用的石灰必须是纯度在90%以上的湿白色的优质石灰，含铁元素成份的显锈红色的石灰不宜用。石灰浆浸泡好，加上3倍量的精沙和适量的纯水搅拌匀，便成了壁画所依附的灰泥层。沙与石灰混合起防止开裂的作用，质量上要求较纯净，不含盐等可溶性物质，并在使用前用筛分离粗沙和细沙，粗沙用于底层灰泥，细沙用于表面涂层，有时也可用大理石碾粉代替沙，用在更细的表面涂层。

由于湿壁画是在灰泥层未干时绘制，所以灰泥层在大幅面壁画中的制作必须分段制作，根据绘画的日作进度制定灰泥层的日作

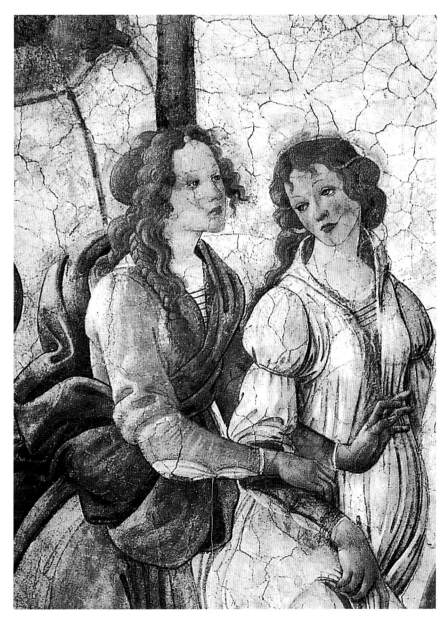

文艺复兴时期壁画　　　波提切利

55

《民族大团结》　　　沥粉贴金壁画　　　周令钊

面积。灰泥层顶部应向外斜倾，以防水。

3. **颜料**　湿壁画所用的颜料，必须是无胶质的颜料粉，不仅抗幅射，还必须有化学上的稳定性，不与石灰或其他颜料起反应。对性能未确定的颜料，应进行制前试验，取颜料粉混合于石灰浆中观察。根据有关资料推介，可用颜料主要有以下几种：锌白、铬黄、铁红、铬绿、钴绿、钴兰、群青、褐色、土红、赭石、矿物黑等，以红砖玛瑙、彩石等碾粉使用，性能亦极为稳定。颜料选定后，分装在容器中，以纯水（蒸溜水）浸泡搅匀呈糊状，即是绘制用的色浆。

4. **绘制**　绘制所用的笔必须是干净(不含油渍等)的毛质长细且软的笔，用作调颜料的

调合剂是以纯水加入石灰浆搅匀并沉淀后取出的石灰清水。其绘制方法及步骤类似水彩，从浅到深（透明画法）。湿壁画的绘制必须在灰泥层5-7成干时进行，因此其绘制工作一般要求当日内完成，天气干燥时还须往画上喷洒水份，使之保湿。

我国的湿性壁画，以基底泥土与画层的白垩代替石灰主料，其制作与绘制方法与湿壁画相仿。

三　沥粉贴金壁画

沥粉、贴金工艺的特点是以立体的线条和平面的色彩，构成强烈的装饰效果。由于中性金色线条的分隔，使各局部色彩界限鲜

明、艳丽夺目。又因金线贯穿全画面，使之得以统一和谐。

1. 基底

以亚麻布贴上木板底（胶合板或高密度纤维板）或水泥墙，粘贴材料可用白胶加水稀释。（亦见在板上或墙上直接制作）

2. 沥粉

① 材料（泥子）

先将白土与滑石粉按3:1混合作粉料。（此粉为石质材料，收缩性小，不易开裂。）

a. 粉料+白胶混合搅匀成易挤压但不瘫塌的膏状体。

b. 粉料+骨胶+清漆（将骨胶熔化成液体，先与粉料调合，再加入适量清漆搅拌成膏状，必要时可加入明矾作防腐用。注：预先将骨胶泡水1日）

c. 粉料+米汤+熟桐油（民间常用）

② 沥粉器具

由沥粉嘴、沥粉筒、沥粉兜组成。沥粉嘴用来控制沥粉线的口径，沥粉兜是用来装泥子，沥粉筒是连接沥粉嘴和沥粉兜的部分。

也可用玻璃胶枪改装、细部制作可用注射器改装替代。

③ 沥线

沥粉嘴与画面呈45°角左右握稳适速拖行。挤线时用力均匀，使线条流畅有弹性。沥出的线条不匀或断塌现象，可顺向用刮刀将其拾起，再重新沥上。不能叠沥修补。

3. 贴金

① 贴箔

a. 箔：是金属薄料，有金箔、银箔、铜箔、铝箔等。

b. 粘贴剂：水性粘贴剂有骨胶、乳白胶、糖水、蜜等；油性粘贴剂有熟桐油、清漆等。

c. 上箔：用毛笔蘸粘贴剂涂上沥线，6-7成干时用夹子将箔伏上，轻轻按压使其粘

《中华贸易史》　　沥粉贴金壁画　　陈方远　郑征泉　朱基元

上，粘贴后用干净软毛笔清除多余的箔渣，并即时封上透明保护层以防氧化。

② 描金：金箔制成金泥（或金粉）调入粘贴剂直接用毛笔描绘。

4. 着色

沥粉壁画通常在沥线贴金前进行着色，着色时应把沥粉背脊线留空出来，以保证贴金时保持挺拔流畅的效果。

四　丙烯壁画

丙烯颜料是二十世纪诞生的新型绘画材料，是一种化学合成胶。它的材料特点是溶于水、速干，覆盖力强，不翻色，宜薄染与厚叠，干固后自然形成表面胶封层，有较强的抗蚀性和不开裂、不变质等特性。

1. 基底制作

① 墙上贴布：在干透的墙面上刷一层合成树脂作隔潮，干固后以稀释了的白乳胶为粘合剂将亚麻布或棉布贴上墙。

② 板上贴布：把画布贴在胶合板或石棉板上（粘贴方法与上同），幅面较小的壁画可完成后再安装上墙。

③ 框上绷布：把画布绷上框，制作完成后安装上墙。

④ 直接上墙作底：在干透的墙面上刷一层合成树脂作隔潮用。

2. 画面底层制作

① 纯胶底：用约15%动物胶（加少许明矾）+约84%水作第一层纯胶底（或者15%白乳胶+85%水），纯胶底必须刷透，一般须刷二遍。

② 胶粉底：以1份水+1份钛白粉+1份白

《丝路友谊》　丙烯壁画　段兼喜　韦博文

土+1份白乳胶调合后刷二至三遍，每遍涂刷均须干透以砂纸打磨后再上另层。

3. 绘画制作

丙烯壁画多为纯绘画制作，为保持透明特性，其正常描绘方法要求从稀到稠、从浅到深，并注意干燥后的色变（通常在明度上略会变深）。在了解其颜料特性后，可根据画面需要，尝试创造各种肌理效果，如喷、洒、拍、粘橡等技法。亦可作沥粉贴箔等结合表现。

五　浮雕壁画

浮雕壁画是综三维雕刻与平面构成为一体的壁画艺术，是现代壁画中极为常见的表现方式。由于材料性能的不同，人们将浮雕分为适应于户外的和常用于室内的两种。适应户外浮雕壁画的材料种类有：铜质、不锈钢、花岗石、陶瓷类、水泥类等；室内浮雕壁画的材料种类有：玻璃钢、木质浮雕、石膏等混合粉类材料。

设计意识上，浮雕壁画是以光影为语言的塑造表现，因此设计必须侧重环境的光源情况，考虑其效果。构图上应多注意繁与简、虚与实的对比，形成一定的团块布局，使画面起伏有序，章法分明。在造型上应注意点、线、面的合理配置及其节奏变化。采用材质时应巧妙应用固有的肌理效果，以及质感的对比效应。

1. 木质浮雕

① 制稿：浮雕壁画制作前除了放稿，还有必要制作效果图，以便雕刻时对浮点设置的参照。

《锦绣江淮》　　木雕壁画（原质）　　李伶

② 雕刻：雕刻过程应考虑其减法制作的特点，根据效果图的浮面体积需留有余地，逐步到位。综合运用锯、切、劈、削、凿等种种手段，从外到内、从整体到局部、从大到小、从粗到细地进行刻画，在刀法上测重点、线、面的变化，充分利用刀痕、节痕、斑痕等组成富有节奏变化的肌理，构成丰富的艺术效果。

③ 打磨：根据画面效果需要，把部分浮面用木锉、砂纸磨光，打磨时要注意顺着木纹运行，以免逆行起毛。

④ 着色：以专用木材染料或掺合水溶性颜料，也可用鞋油或稀化的油画颜料、油漆等罩染，明度变化上一般顺应光影效果，增强立体的视觉效应，同时透明呈现木质纹理。此外也可运用烟熏火燎或作金属等其他物质的点缀等手法，丰富木雕表面的视觉效果，仿铜效果的制作也较为常见。

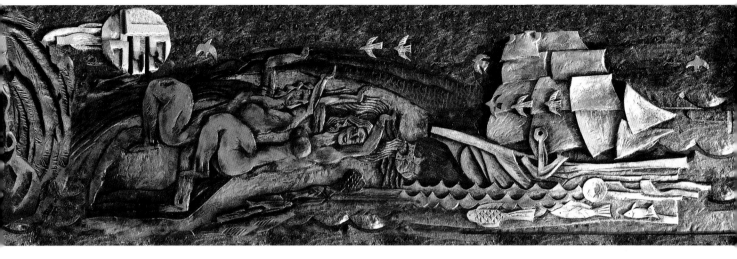

《天地永恒》（局部） 木雕着色壁画 徐志坚

⑤罩面：完成着色后可采用抛光上蜡、复盖透明油等方法进行表面层保护，这一程序中，应根据画面的总体效果需要，控制其光亮程度。

2. 玻璃钢浮雕

玻璃钢浮雕主要以树脂为材料，结合纤维布、滑石粉等，通过固化反应，由液状体变为固状体。它有材质轻、抗腐蚀能力强、稳定性高，并有较强的韧性和一定的抗压能力等特点，但长期曝晒会影响其寿命，最好在室内使用。玻璃钢浮雕的形成过程需要制作1：1的泥模稿，通过外模、内模的翻制，再加入各种色剂和面饰效果所需的物质等。

①外模翻制：先根据泥模翻制石膏外模，再对外模的内壁进行修补，然后涂刷隔离层，隔离层涂刷要先上一层漆膜，再刷硝基清漆，随后刷软皂水或凡士林、蜡、洗涤

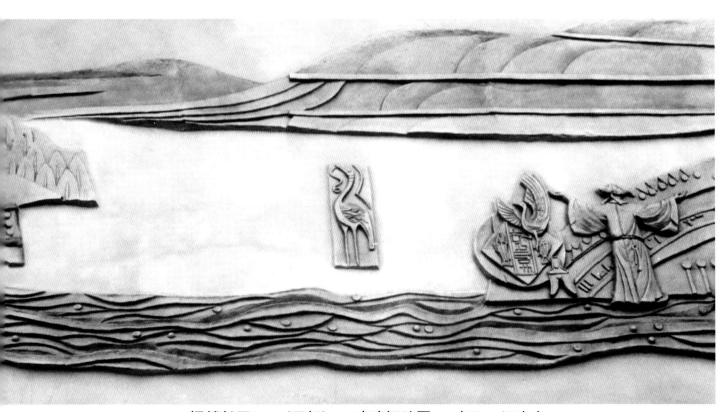

《闽越长风》（局部） 玻璃钢壁画 卓凡 汤志义

剂等。

② 内模翻制：

a. 将树脂与2%的促进剂、4%的固化剂混合，加入石膏粉或滑石粉，搅匀成稠粘状综合树脂材料。

b. 用板刷蘸上综合树脂材料在石膏模体上涂刷，到一定厚度时，趁其尚未干硬，铺上预先准备好的玻璃纤维布，再涂上树脂材料。根据壁画单体构件的面积大小、起伏等情况进行相同方法的反复涂抹，使之形成所需要的厚度。大型壁画的浮雕内体还需用玻璃布和树脂材料粘接支撑用的支架。

c. 玻璃钢材料发热变硬时，可将石膏外模脱去，对表面再行填补、修整，24小时后玻璃钢完全固化，则可上墙。

③安装上墙：玻璃钢浮雕有全幅面上墙和组合上墙两种方式。

3. 铜锻造浮雕

锻铜浮雕通常以伸延性较强的紫铜为材料，进行锻打成型的制作。该材料具备金属铜的所有优点，适合户外使用，在室内使用其质感与效果亦有堂皇的视觉效果。但紫铜锻造材料造价较高，在浮雕中属较昂贵的材料之一。

① 过稿：把浮雕壁画的稿子以线描的形

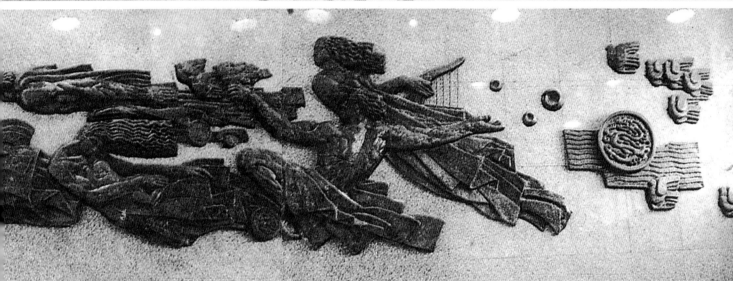

《和平·发展·团结·进步》　　　　沈阳火车站锻铜壁画饰　（局部）　　　许荣初等

式拷贝到白纸上（白纸以透明且韧性好为佳），覆盖并粘贴在紫铜板上，铜板厚度以1mm-1.5mm为常用。

②模具：锻铜使用的模具分为硬模与软模两种。

a.硬模——混凝土模具（浮雕内坯），其翻模方法与玻璃钢浮雕相仿，为了承载击打模具须为实体，其厚度至少应在5cm以上。

b.软模：以加热的机油掺入蜂蜡、石蜡，溶解成液体后加入滑石粉进行搅拌揉和成软固体，即为锻打软模。

③錾线：把紫铜板放置在软模上，根据线稿进行浮雕形体沿线的錾打（錾子选择扁平口且较钝圆为佳），錾打的深度往往不能一次性完成，应循序渐进，避免将紫铜板錾穿。

④锻打：把錾好线位的紫铜板反置于模具上，根据浮雕形体的起伏不同，选用相应形状的木锤进行击打，形体转折较急促的也可用铁锤击打，利用锤、棒不同的形状特征，（如方形木棒、圆形铁棒等）进行形体的塑造。

⑤淬火：为了增加恢复板锻打密实后的延展性，对其用乙炔进行加热处理，当紫铜板加热到一定温度后，浇上冷却剂（油、水等）使之急速冷却。（注：加热温度不可过

高，否则反将使铜质硬化，不利操作）一般情况下，锻打过程中需要多次淬火。锻打使铜质密实、阻力增大时，则进行一次淬火。这样可以使锻打的幅度增大，降低铜板錾穿的可能性。

⑥打磨：打磨以机械打磨与人工打磨相结合。大面积整体打磨可用角磨机夹带水磨砂纸（800号-1200号为主）进行机械打磨。隐角部分进行人工打磨处理，打磨时应注意形体上的节奏变化，有意识保留造型的棱角部分和击痕肌理，防止出现绵团式的造型。

⑦表面效果：a.打蜡，抛光；b.镀钛、镀金等；c.用稀盐酸或硝酸进行表面腐蚀，使之产生铜锈等特殊效果。

⑧上墙及焊接：根据画稿的总体造型组合，把成型的浮雕部件进行焊接，（焊接的辅助焊材需用同一铜板剪下的铜条，以保证打磨后色泽的一致）焊接处仍可进行锻造和整形。

另，花岗岩浮雕：多为户外壁画，属自然光影造型艺术，设计时应多考虑光源及其相关因素，对整体效果的拟设过程与其他浮雕相仿。花岗岩制作与安装一般由石雕及建筑专业人员进行，在此不作介绍。

六　分层雕刻壁画

分层雕刻壁画是较古老的壁画表现艺术之一，彩色分层雕刻，最初始于希腊的陶瓷，后来发展到制作壁画。分层雕刻制作工艺较高，引起失败的原因较多，不易成品，故较少使用。该手法由于分层制作的特点，使得既具版画、沥粉画等色界分明的特点，又具浮雕立体的特点，具有独特的艺术风貌。因其较具艺术效果，在学生课堂练习中，效果较佳。根据使用材料的不同，分层雕刻分为室外、室内两种：灰泥分层壁刻与粉层壁刻。

1. 灰泥分层壁刻

①墙体：基础墙的砖缝必须留下深沟，以利于灰泥层的依附。墙壁必须干燥，如果是旧墙，墙壁还必须洗干净并风干。

②基层灰泥：以石灰浆加5%水泥混合掺入水，调至糊状后抹上墙，整体幅面要抹平，但为了色层的粘合表面不能太光滑，灰层厚度约2cm。

③彩色灰泥层：以所需要的色粉调水（再加上少许干酪素类粘合剂）成色浆，与石灰浆调和拌匀（石灰浆起调制明度的白色

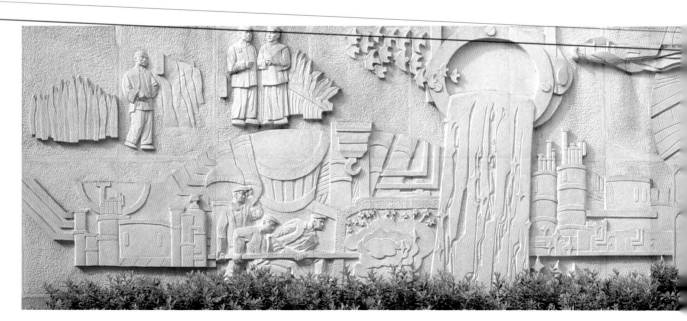

作用，石灰浆的制作方法与湿壁画同），再加入沙和水调成彩色灰泥。与基层灰泥结合的第一层厚度约10mm，其余每层约5mm，可渐薄。灰层含沙量可逐层略增少许，以防止灰泥层表面开裂。每层上墙可相隔13小时（视气候情况可作适当缩延）。

灰泥层的色层分布，应结合其逐层刮削的特点和光影关系总体考虑、严格设计，并在制作前预制效果图以备刮削时的对照。色层分布的设计，宜将明度较低（较暗）的色层置于内层，以谋得在光影作用下增强其立体感。灰泥色层的分布一般设4-6层，层次过少，不足以表现分层色彩；但层次过多，将影响色层的整体粘接性。

④ 颜料的选用：易与石灰起化学反应的颜料不宜用，灰泥分层雕刻所用颜料的要求大致上与湿壁画所用的相仿。

⑤ 上稿：以石灰浆加水涂刷三至四遍作表面保湿，趁半湿时速将画稿拷上墙，并即开始刮削制作。

⑥ 刮削工具：以不易生锈的金属片制作（通常为铜片），所制成的刀具固定在手柄上。刀口形状主要有平口、方口、圆口、不同大小的角刀等。其它辅助刮削刀具可根据画面需要另行制作。

⑦ 刮削制作：根据图稿设计的图形，与相应形状的刮削刀刮出需要的色层，刮削时用力要均匀，运刀要流畅、果断，明确色层的分布厚度，以免将所需要的色层刮穿，**同时**应防止刮削掉下的色泥弄脏其它色层。所有刮削工作必须连续性趁湿完成，干固后仅可进行小面积修补调整。

⑧ 注意事项

a. 灰泥层在25度到30度气温下，约48小时凝固，此时只能作局部修改工作，大面积刮削必须在连续40小时之内完成，幅面较大的应分段制作施工。

b. 户外壁画为了避免积水，刮削口必须向下倾斜，使之遇水可及时排出，以免造成灰泥失粘剥落。

c. 制作该壁画的最佳季节为7-10月，气候条件较稳定，壁刻面不易出现裂纹，灰泥层牢固性也更强。

2. 粉层壁刻

粉层壁画的制作程序与灰泥分层壁刻基本相同。因色层较灰泥壁刻薄，故不宜做大幅面壁画使用，并材料防水性较差，不宜用

《火红的岁月》三明防洪堤石浮雕壁画　徐志坚等

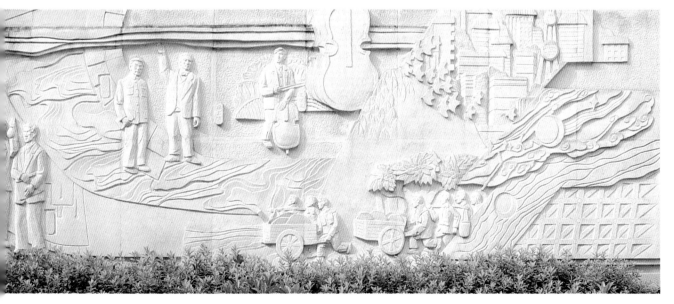

本课程学生创作实践作品　《华夏文明之光》（局部）　粉层粉雕　姚莉芳

本课程学生创作实践作品　《刻舟求剑》　大理石阴刻壁画　卢灿海

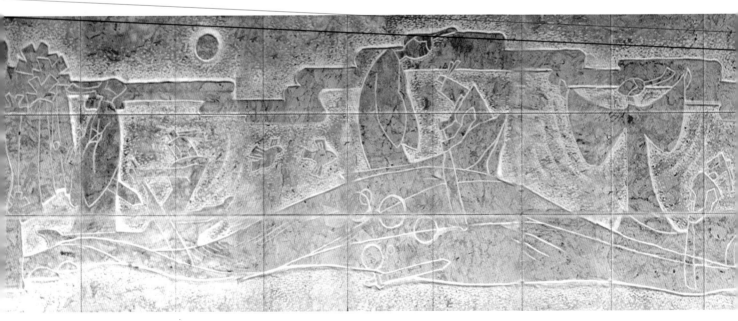

于户外。

① 基底：用胶合板或纤维板固定入墙，在板的内面作防潮处理（如清油或合成树脂），板层表面用砂纸磨至粗糙，以增强附着力。

② 粉层：以颜料粉（不含树胶类）加白土，调匀过筛后加入动物胶水，胶水浓度含量为20%-10%（指胶与水的比例）。从底层含胶量20%起每层含胶浓度逐减约2%，粉层厚度视幅面大小约每层1-3mm。（注意：每一粉层应在底层基本干固时覆上，以免使画面产生开裂或分离）。

③ 削刻工具：由于粉层壁刻为干刻，其刀具应比灰泥壁刻所用的更为锋利，较小画幅可用木刻刀替代。

七 大理石壁画

大理石壁画有天然大理石和人造大理石壁画两类。

1. 天然大理石

天然大理石壁画通常取天然大理石页岩为原料，作浮雕（阳雕）、阴雕或影雕等雕刻制作。天然大理石材质坚硬、细腻、石纹自然奇异，有稳定耐久的特性，适合户外或

潮气较大（如洗浴场所）的室内壁画使用。大理石浮雕壁画是以光影造型为表现手段，制作程序上与花岗石页岩浅浮雕相同，在此不另作介绍。

光面大理石板阴刻

① 工具：大理石阴刻制作的工具，通常以打磨机、角磨机、牙机等综合使用。

② 过稿：壁画图稿以线描的形式拷贝到石板材上，一般用复写纸先拷贝大致的形体，再用墨笔重新校正勾勒一遍（不易冲洗的油性笔及染料笔不宜使用）。

③ 凿线：根据形体的边沿线，进行较肤浅线条的凿刻，凿刻先以直角入手。（凿刻为减法制作，不宜一次过深，以便于修改和深入。）

④ 凿磨：形体的起伏决定了凿磨的深度，凿磨时应注意先浅后深、先高后低，先整体后局部，注重形体上一层层有绪的深入刻划。

凿磨的过程注重利用工具的特性，进行点、线、面的肌理表现，特别要求保留凿刻过程中颇具美感的偶然效果。

利用光面板与凿刻部分的色差，以点（米点、尖形点、和异有点）的疏密从光影含义上进行形体的起伏与层次的塑造。

⑤ 整形：由于石材板规格的局限（通常以60×60cm为常见），画面需要衔接，连接后进行整幅画面的高低调整。

⑥ 上墙：大理石壁画的上墙，以水泥沙浆作粘结剂，通常由建筑工人完成，与建筑施工的石材上墙方法一致，执行干挂亦与建筑施工相同。

另，大理石影雕壁画的表现形式是以点状刻痕的疏密、深浅构成明暗效果，创造图象。其制作程序与光面大理石板阴刻有相仿之处。

2. 人造大理石

未上光的人造大理石材质表面呈亚光状态，在任何光环境下都不会出现强反光现象，而且较经济，操作较省力。就材质特点而言亦有抗压强度大、寿命较长的特性。但在耐风化和抗幅射能力上远不及天然石材，较适合室内使用。

① 材料

a.用于调制色彩明度的纯白精石膏粉（经过烧制的熟石膏）；用于构成肌理色彩的大理石有色颗粒（如玛瑙、琥珀、碧玉等）。

b.各种无胶的颜料粉（尤忌含树胶成份的颜料），最好是陶瓷用的颜料粉，对不易溶于水的颜料粉，须先用酒精溶化至溶于水。

c.用作粘接剂的骨胶或干酪素溶液，滑胶浓度为5%-10%（与水的比例）。

② 制作

a.以玻璃为底板，将设计稿反向拷贝后置于玻璃板下作图形根据。

b.取木制模板3cm厚，40cm-50cm见方的木框放置在玻璃板上。

c.用洗涤剂或肥皂水均匀举涂刷在玻璃板上，约半小时使之干固（若在玻璃上加铺涤沦薄膜类透明分离层可省去该步骤。）

d.以骨胶加滑石粉制沥粉线分隔画面所需要的 色块。

e.将调好颜料的石膏粉（或若干大理石有色颗粒）兑上胶水或干酪素溶液倒进模框

《棒槌岛的传说》（局部） 人造大理石壁画 徐加昌 任梦璋

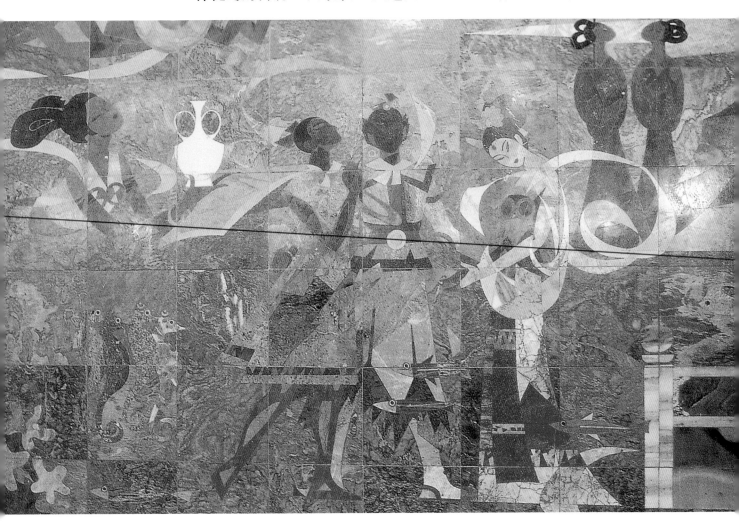

内约1cm厚，然后覆上无色纯石膏粉兑上胶水或浆糊状至3cm厚度。

f. 趁石膏未干时，在底面用刀刮出糙面或小沟，以使上墙时易抓牢。

g. 停留12小时后，石膏凝固，将模板移开，贴上编号，再移开玻璃板，浇注过程结束。经过15天左右石膏完全固化可上墙。

③ 表面处理：根据画面需要，可使用纯白色上等蜡进行涂磨打光，或喷罩透明漆类保护层。

④ 上墙：人造大理石壁画的上墙方法与天然页岩上墙方法相同。

人造大理石壁画还可结合浮雕、镶嵌等综合应用。浮雕制作的形成，需制作外模，其制作程序与及方法与玻璃钢浮雕相仿，不再作介绍。

八　漆壁画

漆壁画是以漆为基本材料进行绘制的壁画，盛行于亚洲地区，在我国有悠久的历史，新石器时期起就有漆器皿的发现，至今一直视为民族艺术而受重视。漆画发展到现代有许多特殊的制作方法，如埋、撒、罩、嵌、贴、刮、磨等，营造出特有的肌理和色彩。材料性能上，漆画有抗潮、抗风化、不变质等耐久性(尤为天然大漆)。但抗幅射能力较低，宜用于室内壁画。漆的种类分天然漆与人造漆两种：天然漆有大漆、腰果漆，人造漆通常使用的是聚胺脂。大漆制作从木胎起有一整套固定的程序，制作一般由专业师傅。以下就腰果漆（具天然漆性又无毒素，不易造成皮肤过敏）的制作方法作简要介绍。

1. 基底漆板　通常以木板作基底（胶合板或高密度纤维板），取瓦灰调入腰果底漆搅拌成膏状，用牛角刀或铲刀压实刮平二至三遍，基底厚度约2~3毫米。干固后磨平，再刷上3-5遍黑色腰果漆，每遍黑漆干固后均需打磨。

若幅面较大，超过底板材料的规格，底板要特殊制作。在接缝处需以底漆粘贴薄铜片做连接处理，再施以漆灰的基底制作。

2. 过稿　线描稿反面刷满白色粉，从正面用铅笔压描线稿，使白粉压落在底板上，再用陶瓷专用的白色铅笔复勾一遍，以防止粉迹被擦去。（也可用红色复写纸描稿）

3. 制作

① 镶嵌：按设计需要，先在预贴蛋壳、螺钿、金属等（不易变质的装饰物质）的部分涂上一层腰果漆，将其粘贴上。

② 涂绘：用画笔、漆刷蘸色漆按底板上拷贝的图稿进行勾勒和涂绘，涂绘色漆的厚度应当适中，色层太厚，色漆干固时易出现缩皱现象，太薄在研磨时易被磨穿。色漆的最终涂绘厚度以平于镶嵌物高度为准。

③ 堆漆：利用漆的收缩性能，将其厚堆干固后产生皱缩纹理，再利用其他色漆充填，干固后将其磨平将产生交错的斑纹肌理。

④ 撒粉：预先将色漆涂刷在玻璃上，干固后刮起捣碎成颗粒状，根据需要将其撒在未干的漆面上，干固后与色漆粘合一体，经打磨后创造出各种闪烁的视觉效果。撒粉还包括云母、金、银、铜、铝粉等的播撒。

⑤ 刻漆：在色漆上用刀（木刻刀等）刻出需要的线条或图形，使之形成凹槽，再回填需要的色漆与整体画面平。刻槽不要过深，以免使填充的色漆太厚而造成干固时收缩起皱。由于刻漆是在色漆层面上进行，效果的可支配性效强，故某些表现严谨造型的细部可用此法。

⑥ 贴箔：先在需要粘贴金属箔的部分刷上腰果清漆，7成干后将箔片覆上，使之粘贴，亦可结合色漆涂绘时直接粘贴。干固后在贴箔处再以腰果清漆罩上，可使箔色变化含蓄，若在不平或呈皱缩纹理处使用，罩漆磨显后可创造出忽隐忽现的特殊效果。

4. 磨显　色漆填满干固后，先作第一次

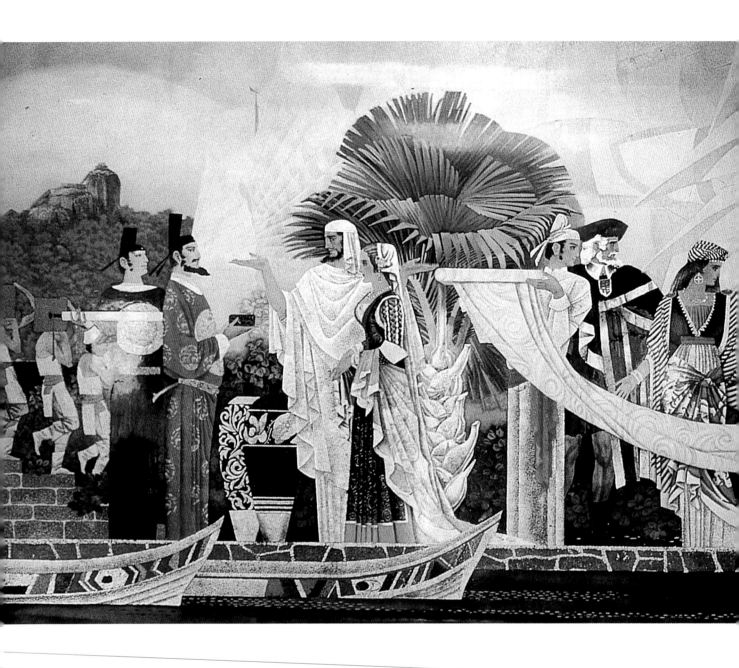

研磨，检验画面显色效果，对欠缺处再行填补调整。

5. 罩漆 漆画磨显并确认效果后，以无色清漆（通常使用聚胺脂或聚脂）进行满幅厚罩，干固后全面研磨。该程序在保护色漆面层的作用外，同时起到填平缝隙、平整总体幅面的作用。

6. 推光 漆画研磨完毕，干燥后漆膜粗糙，画面色彩含糊浑浊，必须经过推光处理，使色泽、层次清晰地显露出来。推光用生油蘸瓦灰，用手撑（手指）反复用力搓擦，推光后画面显得柔和而明澈。大幅面壁画的研磨与推光，可借助打磨机和抛光机等机械结合制作。

九 综合材料壁画

根据壁画的特定内容、场所以及空间环境的需要，综合多种材料于一体进行制作，在现代壁画创作中已是常见的表现手段。如在糙面的石质浮雕上镶嵌不同质地的金属物

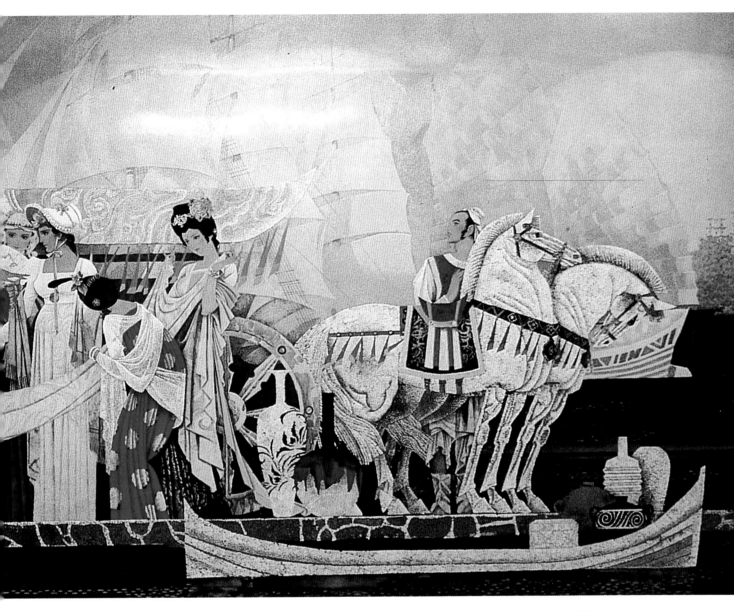

《碧海丝桥》 漆壁画 陈文灿 吴景希

作造型；在木质浮雕上结合玻璃、陶瓷类装饰物作特殊效果处理；利用闪光材料或透射光源营造夺目的视觉效果等。总之，现代壁画已不满足于传统程式化的制作材料与工艺，已由相对单一模式的思维发展成多元机体的、以艺术效果为主导目地的环境空间创造。充分利用材质对视觉乃至心理的作用因素，是现代壁画艺术所要探究的重点课题之一。但值得一提的是，正由于壁画所用的材质对人们的视觉和心理会产生不同程度的兴奋作用，同时也并存视觉上的负面冲击影响，因此，在壁画综合用材的设计过程中，应多加考虑各种材质的特定艺术语言及其综合使用时所产生的视觉和心理效应，在创造性地综合应用材质变化的同时，勿忘艺术的和谐美。在壁画的整体设计中，应事先进行周全、细致的思考和拟设，使壁画的用材与场所的功能及其环境需求相适应，谱写出美妙的材质协奏曲，真正展现壁画在环境中多元的艺术魅力。

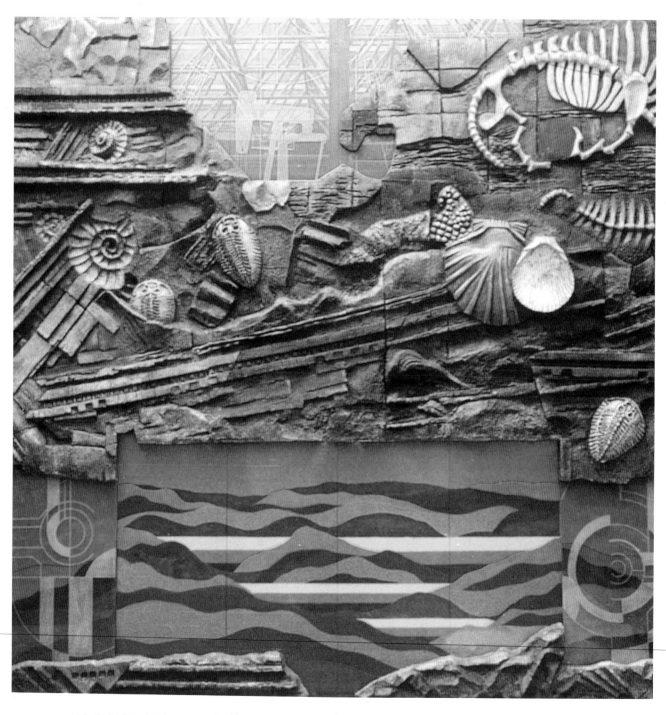

综合材料壁画　《沉积的力量》　浮雕镶嵌　玻璃喷沙　铁板烤漆　　周见

综合材料壁画 　《共存的元素》 　日本纸、线绳、丙烯

中外壁画欣赏
一、国内部分壁画作品

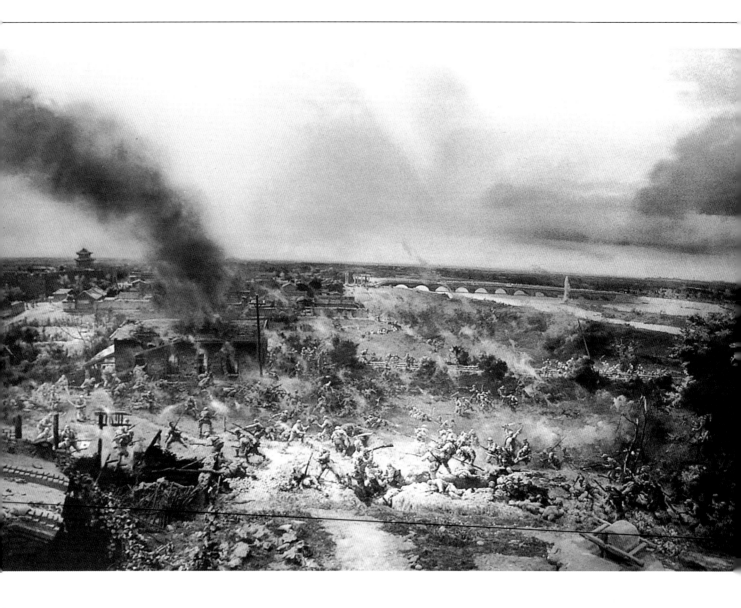

上 《卢沟桥事变》 中国人民抗日战争纪念馆 （局部） 夏书绅 作为典型的纪念性壁画，大角度的全景构图，高度真实的场景，完整地再现了中华民族英勇抗敌的悲壮时刻。

右 西壁飞天三身 敦煌壁画 （北魏 第257窟） 具有印度佛教画风的飞天造像，简略的用笔、概括的造型、强烈的色彩和主观的明暗，成为这一时期敦煌绘画的共同特征。

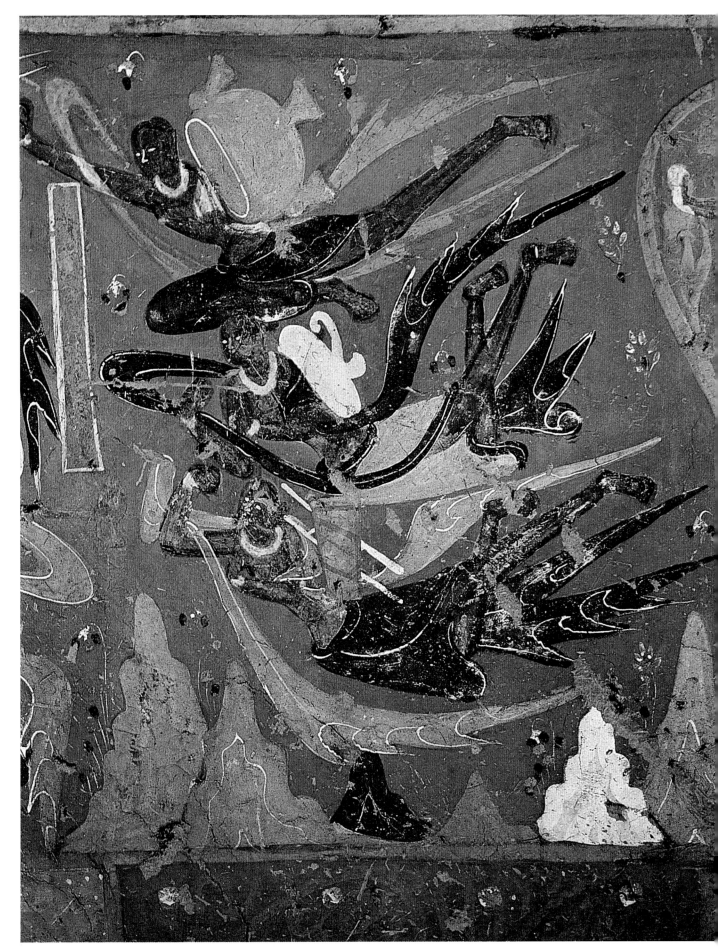

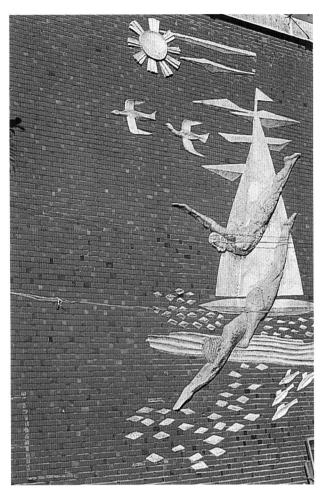

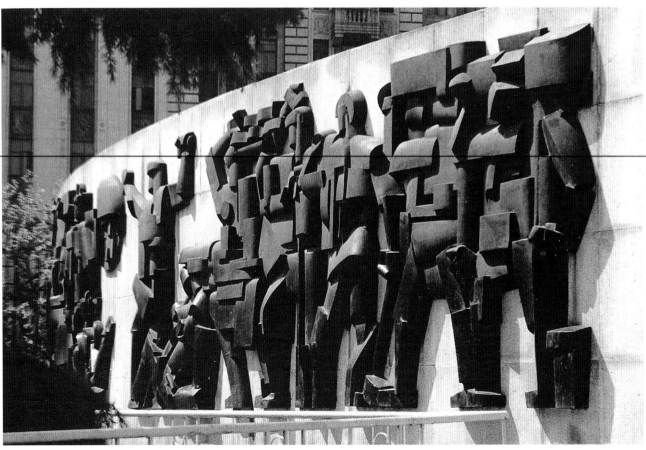

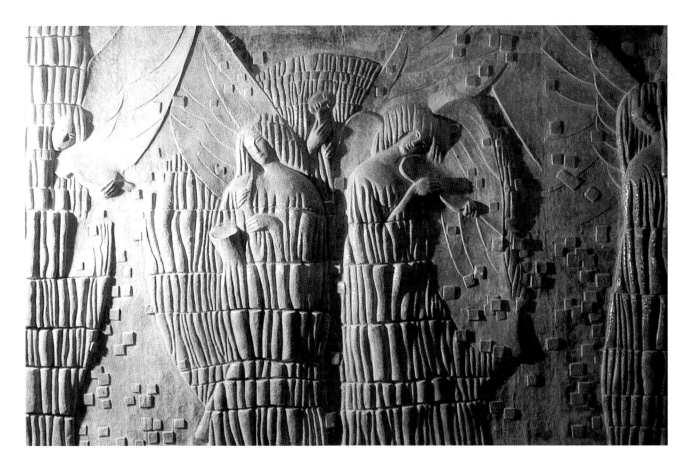

左上左　台北东门游泳池外墙壁饰　　　鲜明的色彩对比、简洁的图象特征构，成一幅典型的标识性户外壁画。

左上右　台湾教堂立面浮雕　　　素白色块在灰色墙面的有致组合，构成肃穆神圣的氛围；高吭吟颂的图象，似乎悠荡着经久不息的赞美诗。

　左下　五卅运动纪念碑　（局部）　不锈钢　铜　余积勇　沈婷婷　　　具有现代立体主义倾向的形式本身蕴含了"自由"和"科学"的理念，凝重的色彩和方体的组合折射出坚实的力量。

　上　《乐》　青铜浮雕壁画　姬德顺　陈舒舒　　　微微波动的平行线条和纵向起伏的交织的纹理谱写了一曲充满遐想的乐章，高低错落的空间和悠悠洒落的细点，更凭添几分变幻的节奏。

　下　《金色的港湾》　锻铜浮雕　　　于威　　　标识性形象在画面中的符号化组合。贯穿整个画面的S形曲线，在此也成为一个象征海洋的符号。

左上　《货币与文化》锻铜　任宪玉
　　　悠远的历史符号和深沉的秦汉艺术风格和谐组合，共同呈现了悠久文明这一主题.

右　　《中国石油工业发展史》（局部）丙烯　黄铜　周见
　　　现实主义造型在现代构成的形式中得以有机的融合，高贵材质的机械化精工运用，寓示着新一轮创业的时代含义。

下　　《智慧之光》　铸铜　宋克
　　　坚硬的铜质和充满张力的构成，共同传达了人性坚强的主题。

左上 《精卫填海》 瓷砖彩绘壁画稿 权正环 人物形象的组合形成一个有序的节奏，小鸟
与人物的衔接，从形象上给人以某种联想，陈述了一个悲壮的古老传说。

左下 《文明的飞跃--历史明天》 陶瓷马赛克镶嵌壁画 袁运甫 标志式的图纹和片区
式的绘画表现，将古老文明发展的重要时期集中展示；在装饰性的色彩和空间分割中，
历史的沉重感得以缓解，文明发展指向一个光明的未来。

上 《老虎滩的传说》 紫铜 周见 铜质图形在石质材上的锁定，将传说的时间凝固，
希腊女神般的形象和岩石般的动物造型，达成柔媚与坚强的和谐。

下 《百鸟之歌》 陶瓷壁画 姜宝星 朱一圭 画中不同鸟类身躯的大小比例和变换
的体态构成了画面的节奏和韵律，似乎闻得百鸟欢跃的啼唱。

上　《白山黑水》　　锻铜壁画　韩晶伟　郑　波　于东江　孙凤夏
充满力量的形象,传承了古老传说中彪悍民族的阳刚和豪迈。

下　《玉龙的传说》　丙烯壁画　张春和　　采用朴素的民间绘画
的风格样式,讲述一个朴素的民间故事。

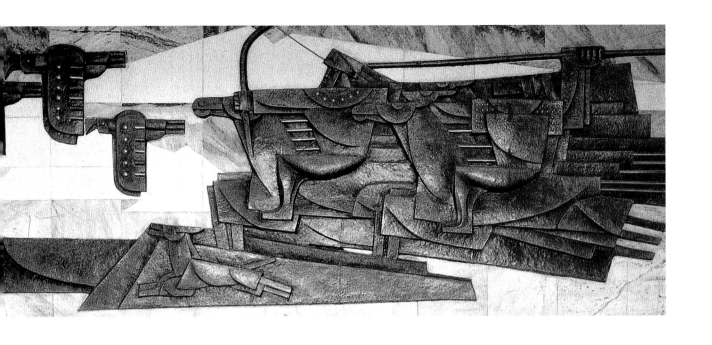

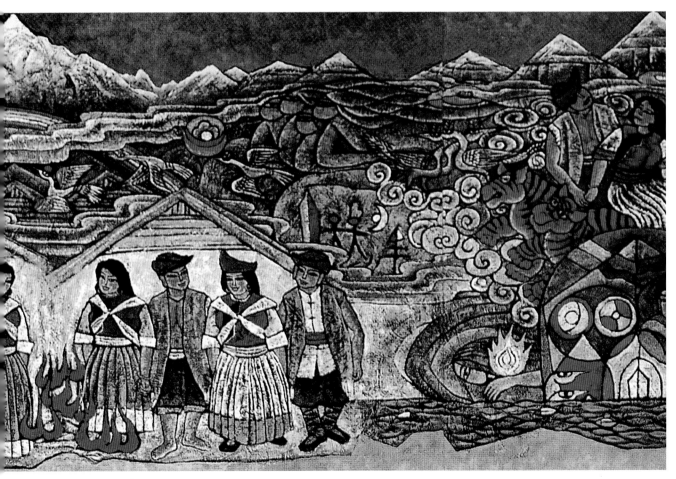

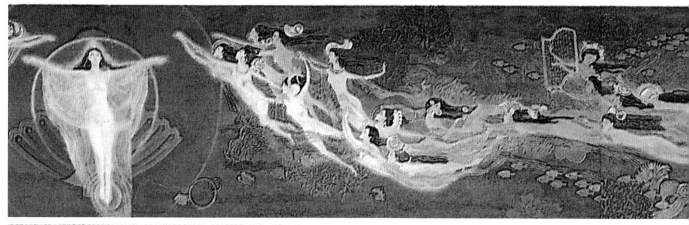

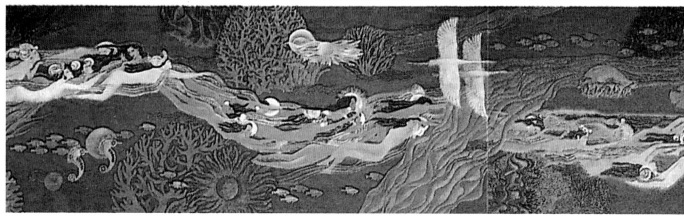

上 《珍珠湖的传说》 沈阳北站大厅壁画 杨成国 齐鸣 郑大伟 一组轻纱柔缦的旋律和幽静清新的色彩，组成梦一样迷人的意境，人物组合的律动凸现了美丽人生的勃勃生机。

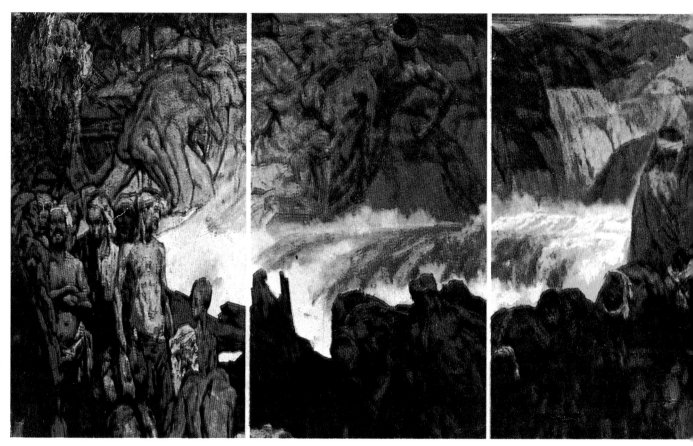

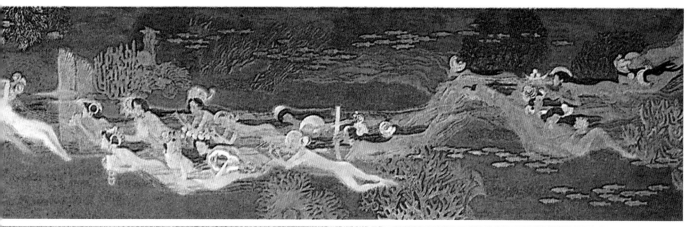

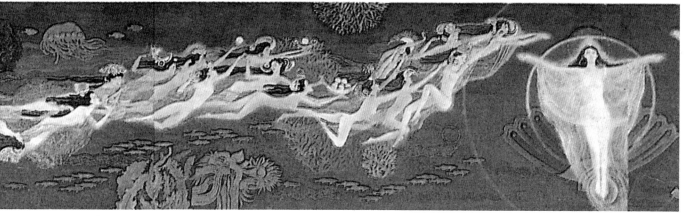

下 《黄河子孙》 戴士和　　这是中华民族生生不息的纪实，展现出史诗般的力量。

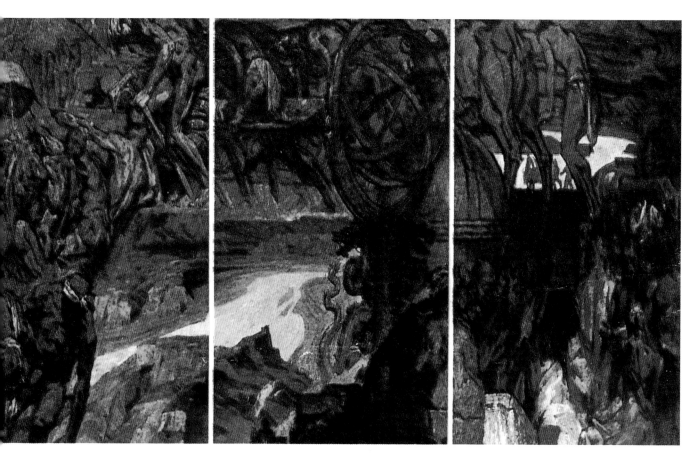

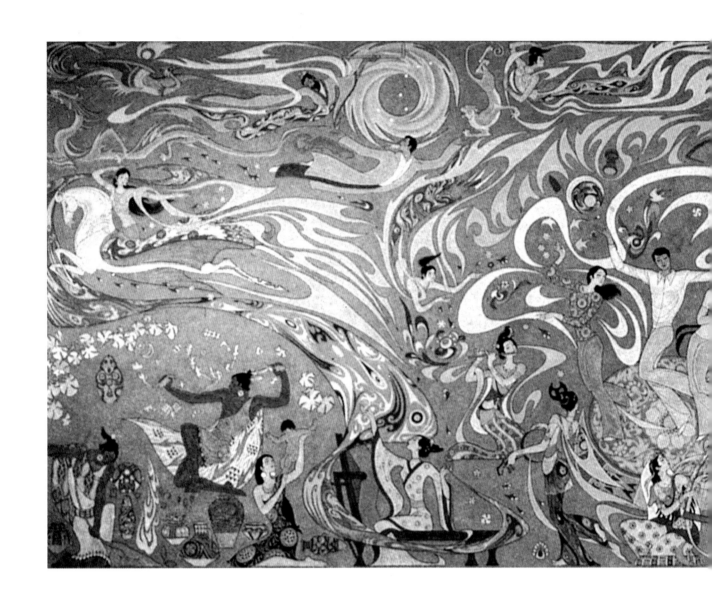

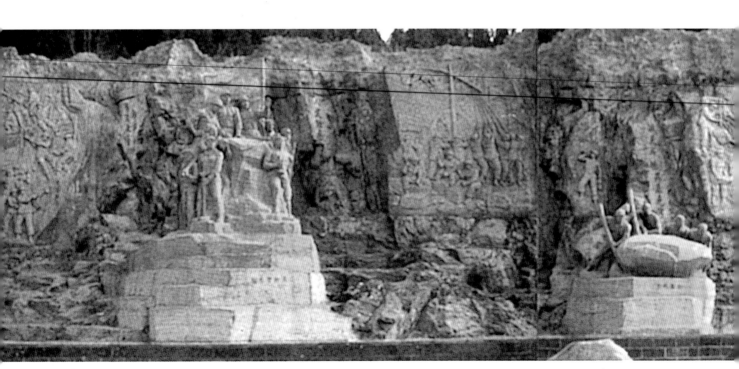

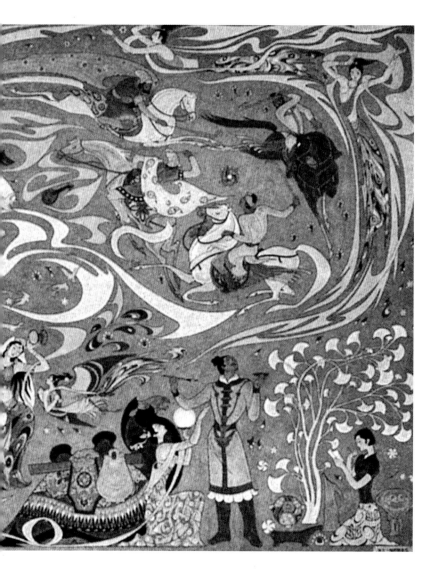

左 《沃土——灿烂的文化》
丙烯壁画　李坦克
　　感性的构成意识在画幅上
自由地驰骋，淡淡透射出古老
敦煌壁画的韵味。

下 《红旗渠》群雕　林州市龙凤
山　马亚非　张松正等
　　巨大幅面的艺术创造无不
令人惊叹，比起真实中的故事
却显得微不足道，在全山壁体
上烙下百万愚公的身影，为后
人留下永不褪色的记忆。

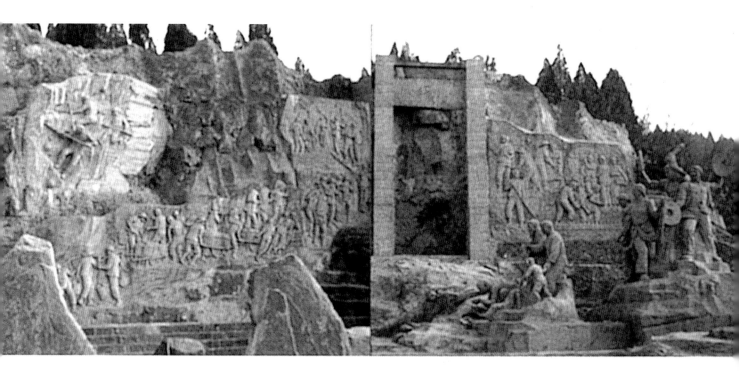

二、国外部分壁画作品

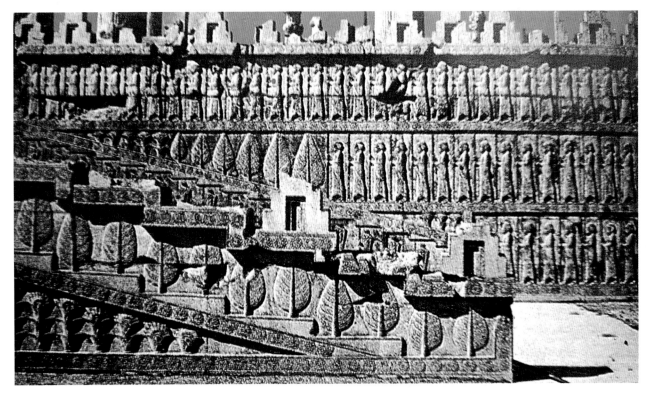

上　帕塞波里斯王宫的浮雕壁饰　豪华成为宫廷装饰的共同特征，波斯王族将生存的住所营造成高高在上的神在人间的行宫。

下　纽约建筑外墙装饰　采用古希腊神话题材，运用古希腊陶瓶上的绘画样式，把一堵平淡的外墙变成一个缅怀历史的纪念墙。

右上　奥戈尔曼图书馆　石头镶嵌　墨西哥　日月同辉，万物生机勃勃，一幢单调的大楼变成了一座知识的通天塔。

右下　《基督升天图》　美国旧金山　"我主耶稣"完成救世使命向天国缓缓归去，从容平静的姿态渗透出博大的宗教情怀，纵横有致的构架似乎是耶稣升天时撼动时空的印记。

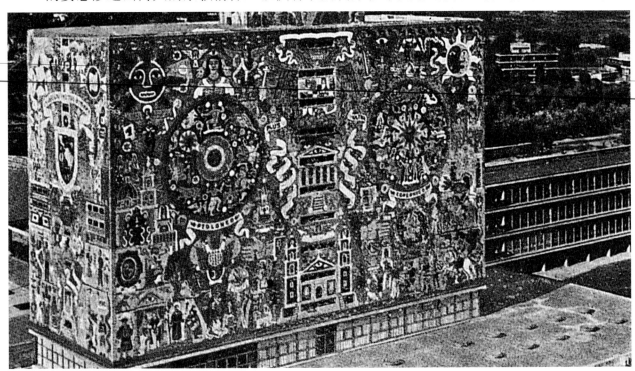

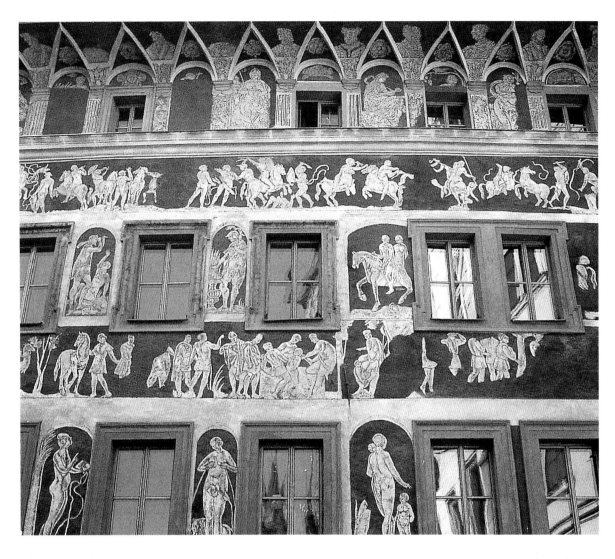

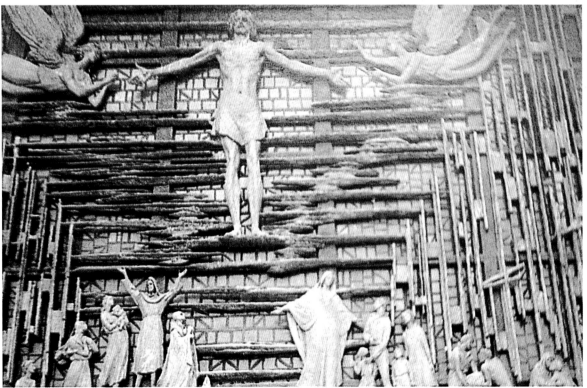

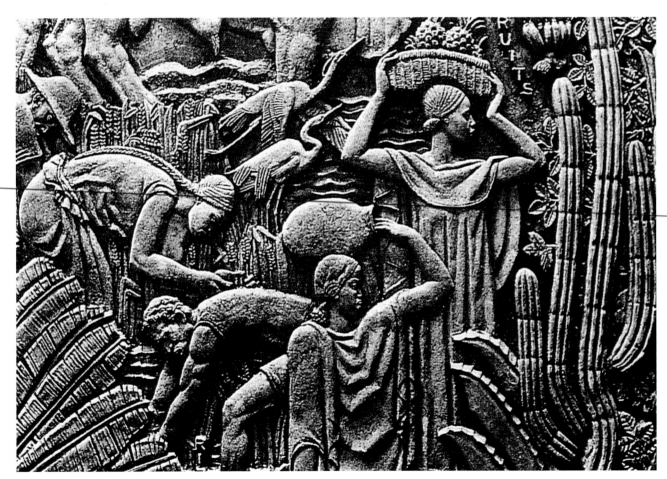

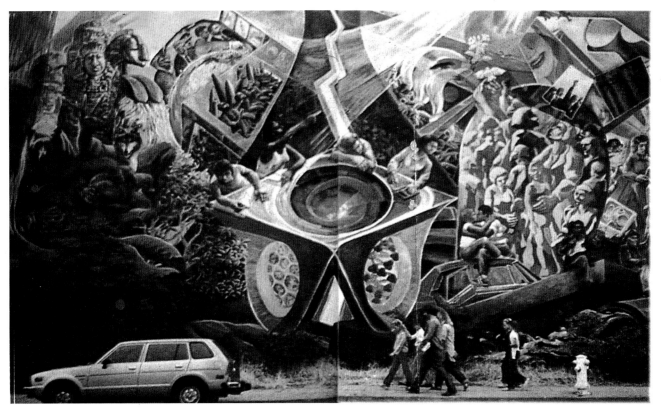

左上　莫斯科古生物博物馆壁饰—生物的进化　　早已消失的远古生命的意义，在此获得了全新
　　　的诠释。童话般的场所氛围，是艺术创意和空间功能完美的结合。
左下　《丰收》　浮雕壁画　　　辛勤劳动换取收获的喜悦，是土地赋予朴实人们的诚挚
　　　回报。
　上　视觉形象拼贴　美国　贝克来　　波普艺术作为美国现代艺术的重要组成部分，其生命力
　　　的展现从封闭的美术馆转植到开放的城市公共空间中。
　下　美国室外壁画　　　画面的透视和真实街道形成透视上完美的结合，只是画面中
　　　的街道已是百年前的美国了。画面中充满人情的美国老街，为高度城市化的冷漠空间送
　　　上一缕暖暖的情意。

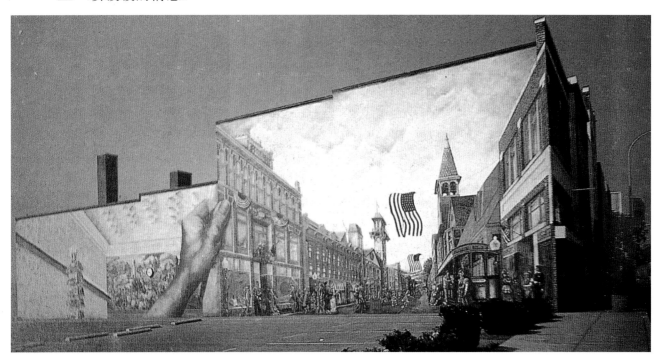

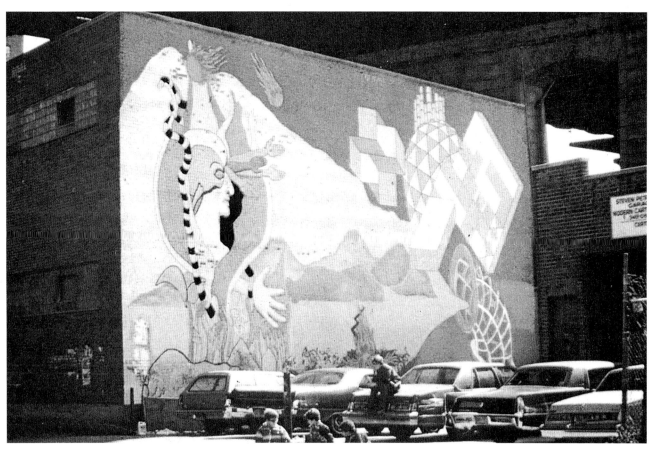

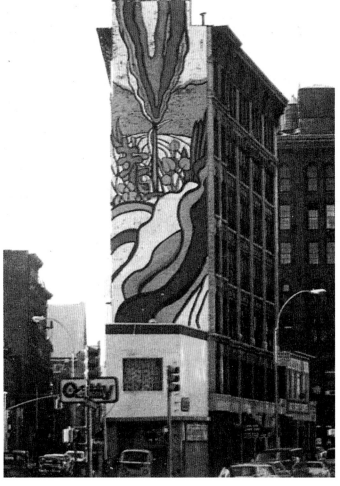

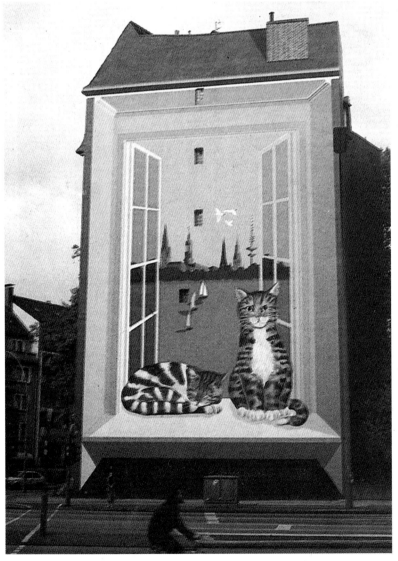

左上 麦迪逊街头壁画--自然的破坏 一幅典型的宣传性壁画，苍白的图象喻示着逝去的天之造化，唤起人们对大自然的关爱。

左下左 拉法艾脱街壁画 在密集城区的建筑高墙上，偿还大自然一抹绿色，以示人类对所征用自然空间的怀念和歉意。

左下右 法国汉特市火车站塑质彩色大理石镶嵌画 娇艳来自罗可可时代，但早在哥特式建筑中的彩色玻璃就是如此，色块的组合让人想起立体主义的画家勃拉克。

上 陶瓷马赛克镶嵌壁画 米罗艺术的景象本来就像来自天外，流动的线条、眩目的色彩和建筑的规整形成互补关系。

下 阿斯特湖畔的猫 可以想象，这是个充满童趣的城市。

左上　**世博会展馆外墙抽象壁饰**　　光效应在建筑
　　　视觉空间中应用的典型范例，把一个巨幅
　　　平面的实体，分解成无数个空幻的影像。

左下　**世博会展馆外墙抽象壁饰**　　装饰的手法和
　　　温馨色彩的使用，削弱了规整几何空间的
　　　冷漠，为建筑凭添了几分人性的柔情。

　上　**伊斯兰建筑拱门壁饰**　　圆拱、尖拱、复
　　　杂的植物、文字或几何图案装饰，皆成为
　　　伊斯兰建筑的典型符号。

　下　**国外艺术馆正厅**　　打破布展常规，寻求
　　　绘画与建筑室内空间的交融关系，这也正
　　　是一场壁画和独幅绘画之间的对话。

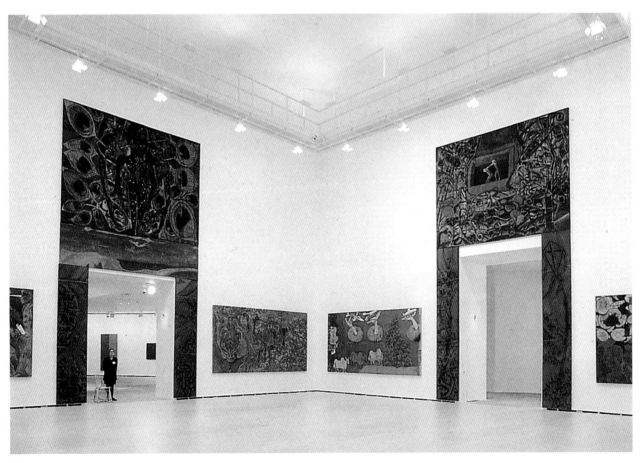

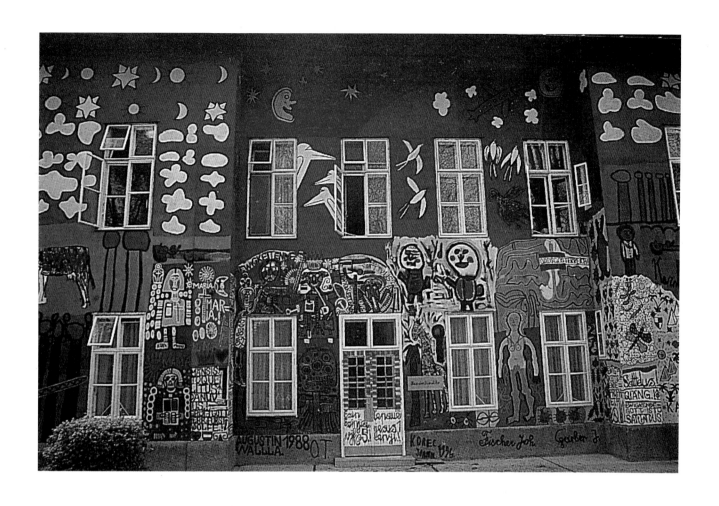

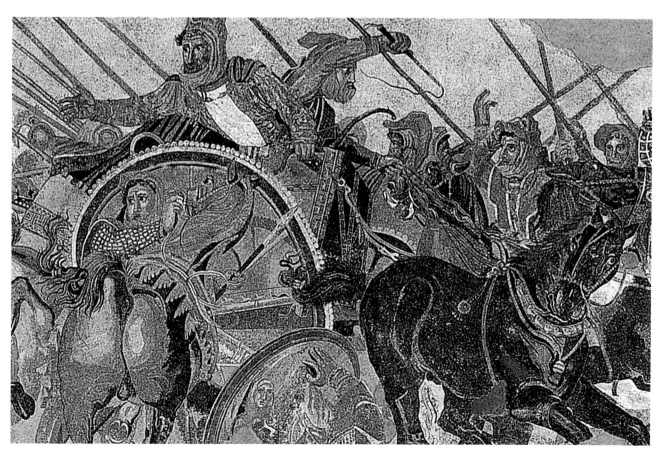

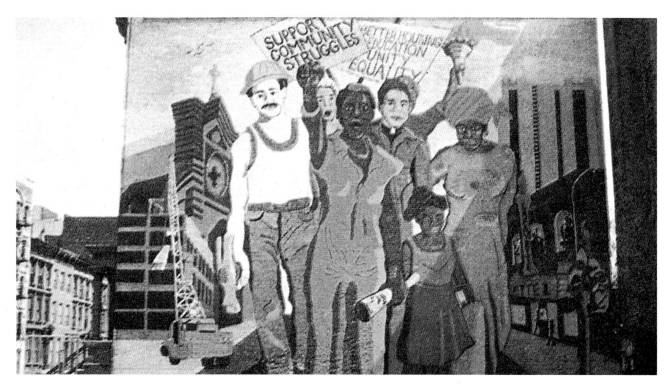

左上　纽约幼儿园外墙壁画　　涂鸦的绘画成为儿童的标志，富于童趣的图纹为孩子们营造一个充满幻想的空间。

左下　《亚力山大战胜达流斯三世》（局部）　马赛克　那不勒斯　公元前300年古罗马人追求艺术的永恒性，他们发明了具有现代材料性质的马赛克，让那遥远的历史与时间同在。

上　　美国七号路停车场壁画　　具有现实主义特征的美国宣传画，自由、民主、和平的主题一目了然，是各色人种的共同呼声。

下　　《天堂》　威尼斯政府大厦大会议厅壁画　油画　丁托列托　宏大的场面，已经让人感受到博大与仁爱的艺术震撼，使人不由自主地卸下世间俗念，进入一个代表着大众意志的神圣殿堂。

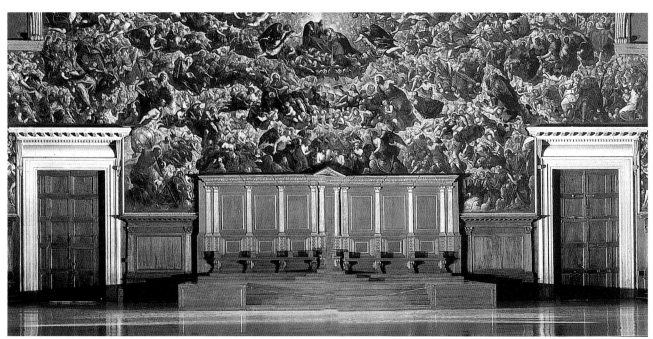

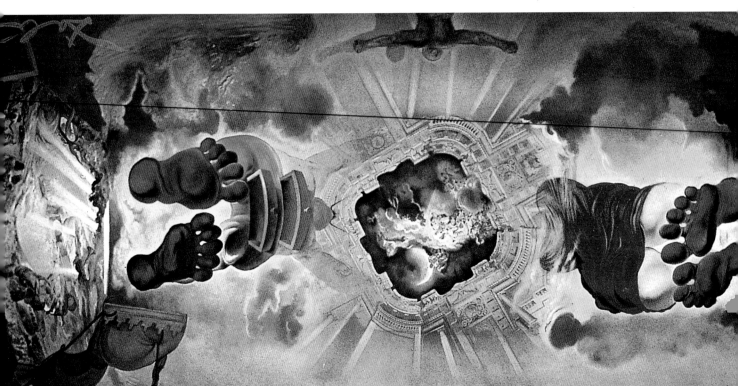

左上 伏尔加格勒火车站马赛克壁画 （局部） 革命的现实主义人文思想在装饰绘画
领域的延伸，具有突出的形象、明确的主题等宣传性壁画的基本特征。

左下 风宫中的壁画 达利艺术美术馆 营造强烈的视觉差异，把人们带进一
个超越现实的梦幻世界。

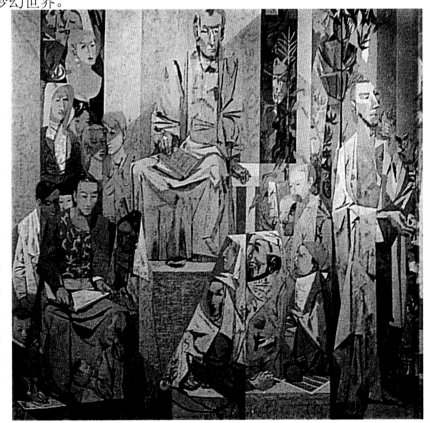

上下 《人的文学传统》 美国罗切斯特医院 R.海因斯 立体主义的构成风格，浓缩了时空的概念。不同文化背景的人群组合，象一曲悠长的合奏，吟颂着人类共同的美好理想。

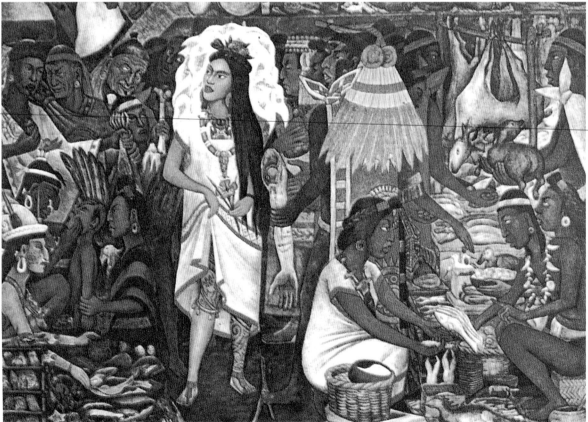

左上 《佛教的传说》 对折屏风 平山郁夫 原本充满神秘色彩的敦煌壁画形式，通过平山郁夫之笔幻化成幽沉的具有日本特色的美。

左下 国立心病学院壁画（局部） 里维拉 拉美印第安人的身份特征，通过具有象征意义的人物造型得以体现，而位于画面中央的女性造型，便是女神的现代化身。色彩的集中衬托，使之显得分外妖娆。

右上 《烧犹大图》 里维拉 基督教的经典形象，在此被赋予了南美豪放民族的欢快、幽默的气氛。

右下 《科学征服癌症的胜利》 西盖罗斯 表现主义的风格，通过形式的力量，获得了对人性的关注。

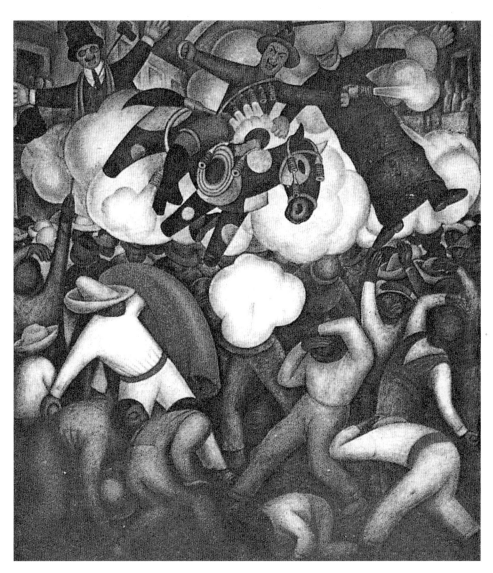

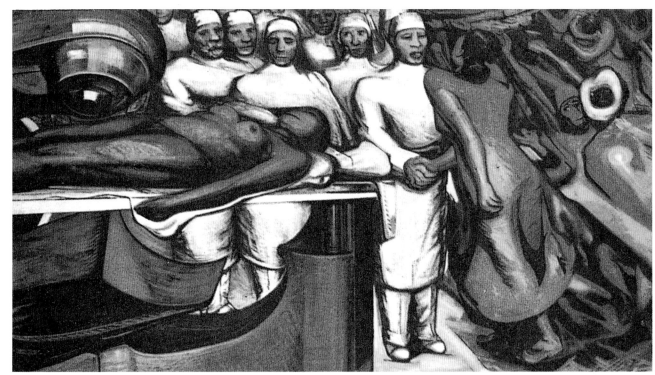

上 《向太阳》 玻璃镶嵌 列宁博物馆 斯托土库斯 独具匠心的玻璃材质运用，打破了欧洲哥特式镶嵌画的传统专利，光能的利用强化了宣传性主题的感染力，使幅面反射出耀眼的光芒。

后 记

　　壁画设计是美术学科装饰绘画专业所开设的融知识、思维与技能为一体的实用性综合训练课程。本书针对美术专业院校及高等职专所开设的课程特点，就本人在高师美术专业相关课程的教学经验与实践体会，从教学的角度对壁画的基本概念、社会功能、与环境的关系以及设计中创作思维、表现形式、艺术特征等作了基本阐述；对壁画创作常见的用材与工艺作了简要的介绍。其中文字与图例大多根据本人在教学中所编写的教案、积累的心得以及从事创作实践和搜集的资料整理而成。本书的出版，能为该课程的教材建设作个小小铺垫乃是笔者的愿望和初衷。

　　编写该教材，不可缺少的是份量颇重的图例。由于众多的杰作内涵深刻、寓意悠远，本人在分析作品及转引图例时尽量严谨，力求准确。尽管如此，书中还可能存在某些失当和疏漏，不周之处，谨向所涉及图例的作者致以诚心的歉意。同时，向所引用图例的作者和所参阅书刊的作者及其出版单位致以由衷的谢忱。

　　限于水平，瑕疵难免，恳望专家、读者不吝赐教。

<div style="text-align:right">

徐志坚

2008年8月

</div>

附：本书主要参考书目

1　《中国美术辞典》中国美术辞典编辑委员会编，主编沈柔坚，上海辞书出版社，1987年12月第1版，1988年12月第2次印刷。

2　《中国美术全集》宿白、段文杰、董玉祥等主编的部分分册，上海人民美术出版社，1988年出版。

3　《中国通史》中国史学会编戴逸、龚书铎主编，海燕出版社，2000年1月第1版。

4　《中国绘画史》王伯敏著，上海人民美术出版社，1982年出版。

5　《艺术史》（法）热尔曼·巴赞著，刘明毅译，上海人民美术出版社，1989年4月第1版，1996年8月第3次印刷。

6　《西方美术史》范梦著，山西教育出版社，1997年8月第1版，第4次印刷。

7　《欧州壁画史纲》祝重寿著、北京文物出版社，2000年12月第1版。

8　《壁画绘制工艺》候一民等编著，福建美术出版社，1990年2月出版。

9　《近现代室内外壁画》唐鸣岳、赵松青著，黑龙江美术出版社，1996年8月第1版。

10　《壁饰设计艺术》许正龙著，江西美术出版社，1999年2月第1版。

11　《材料与技法丛书》·壁画，杨光、李英伟、叶鹰宇、林志民编著，辽宁美术出版社，1999年1月第1版。

12　《建筑设计资料集》建筑设计资料集编委会编，中国建筑工业出版社，1994年6月第2版。

13　《中国古代建筑史》刘敦桢主编，中国建筑工业出版社，1980年出版。

14　《中国建筑史》梁思成著，中国建筑工业出版社，1986年出版。

15　《中国人民抗日战争纪念馆》中国人民抗日战争纪念馆编，中国和平出版社出版，1998年7月第1版。

16　《美术》中国美术家协会主办，《美术》杂志社。

17　《艺术家》台湾艺术家杂志社。

18　《雕塑》清华大学美术学院编辑部，《雕塑》杂志社。

19　《世界建筑》清华大学，北京建筑设计研究院主办，《世界建筑》杂志社。